香港攝 2 圈

穿梭探秘，
發掘新鮮郊遊點

流浪攝 ◎ 編著、攝影

萬里機構‧萬里書店

香港攝2圈

編著/攝影
流浪攝

編輯
林榮生

封面/版面設計
傑

出版
萬里機構・萬里書店
香港鰂魚涌英皇道1065號東達中心1305室
電話：2564 7511　　傳真：2565 5539
網址：http://www.wanlibk.com

發行
香港聯合書刊物流有限公司
香港新界大埔汀麗路36號中華商務印刷大廈3字樓
電話：2150 2100　　傳真：2407 3062
電郵：info@suplogistics.com.hk

承印
美雅印刷製本有限公司

出版日期
二〇一六年七月第一次印刷

萬里機構　　　萬里 Facebook

自序

回想過去12個月是感恩的一年，前作《香港攝一圈》得到廣大讀者支持，已經加印第四版，也取得了出版界的「香港金閱獎之最佳書籍獎」，顯示了香港人熱愛郊野，也證明萬里機構的眼光，再一次感謝各位的厚愛。

今年5月28日，我們在中央圖書館舉行了第二次大型相片展覽「香港不一樣山野攝影展」，展出近200張風景照片，期望與大家分享香港美景，沒想到三個平凡攝影人做的傻事，會得到大家莫大的認同，我們每天都在場館忙個不停，接待嘉賓好友，跟參觀者分享我們上山下海的經歷，短短四日展期錄得入場人次近6,000，遠遠超出我們預期，再一次力證香港人鍾情山野。

「發展大嶼山」、「開發郊野公園」、「新界東北發展」的新聞此起彼落，有人罔顧香港人的需要和對自然生態的嚴重影響，偏執地只以經濟掛帥的政策去管治這地，沒想到破壞只要一刻鐘，復原卻花很長時間，甚至無法彌補。我們會繼續分享本土幽山美地，讓更多人認識自然環境的優美和重要性，如果所有人對這些都漠不關心，香港郊野始終會消失得無影無蹤，願香港人一起守護每吋郊野土地。

未來我們會更加努力，堅持信念，繼續遊歷香港，跟大家分享更多香港的美麗面貌。

<div align="right">

聯C兄@流浪攝。

2016.06.28 深夜

</div>

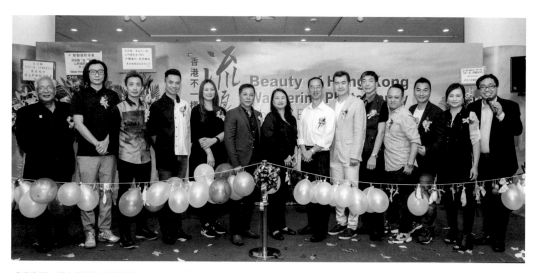

「香港不一樣」攝影展開幕典禮，與嘉賓合照。

序：鄧達智 - 跨媒介文化人

東灣頭神樂院、大刀岃、豐樂園、陰澳、新娘潭、雞公嶺、蚺蛇尖、海背嶺、榕樹澳、魔星嶺、鶴咀山……讀著流浪攝三人組：聯師兄、露伊及 Tony 新書，他們登山的內容，思想起那些前97的青春歲月。

我愛行山及遠足，從倫敦列治文到溫莎，從翡冷翠到錫恩納，從耶路撒冷到伯利恆，從九溪十八澗到龍井，從金山到九份，從陽明山莊到石澳，從烏蛟騰到荔枝窩到南涌，從北潭涌到大浪西灣到咸田到大灣到北潭凹……好些旅程獨自一人，回到香港反而組織了一伙良朋同行，在前沙士爆發的歲月，香港人仍未熱衷行山，那時的郊野公園特別乾淨，路上踫到來自五湖四海同路人特別友善、一個笑臉再而一聲 Hello。或時一行十人八人，或時單單摯友高興基醫生，每個週末必然的約會，身心愉快的行旅，直至高興自立醫務所連星期日都需診症半天為止！

因為香港擁有如此美麗的山海，吸引我們開放體能與精神，投入邊行邊讚歎的境況。像流浪攝三人組般，不同組合或單人匹馬，不辭勞苦通宵達旦守候星辰，期待日出，共夕陽潛入西山或海西的愛港人，香港山海風景發燒友大有人在，他們都帶備各式攝影架生，露宿風餐只為了香港留倩影。先有上天賜予獨特山海才有香港，一代代為她的風景讚歎，用不同攝影技巧將她的千姿百態、美不勝收拍攝下來，成為一族港人的使命。

每次讀到相關的文章，圖片，心聲澎湃，猶如置身同路人中間，似舊時勤奮行山的日子，路上相見笑著講一聲：Hello，再見！

序：區家麟 - 資深傳媒人

「運氣是留給有準備的人」，看流浪攝的瘋狂，你就明白這句話的意思。

初看流浪攝的相片，你準會有疑問：這裡是香港嗎？地貌似曾相識，為甚麼我沒見過？

留意一下他們如何尋找隱世秘境，你就明白。香港地，未必有千山萬水，但不同時節、不同天候、不同的日出日落方位，每縷雲霞、每處水波、每絲光影，自然不同模樣。

碰上如此美景，需要靜觀天象，計算日月方位，斗膽摸黑行進，抵擋烈日寒風；需要運氣，更重要，是努力地去碰運氣。天氣不如你願，再行，再三行，嘗遍不同的溫度與濕度，終有一次，你能拍出山水天地的溫柔和憤怒。

美景，就在這裡，只在乎，你有沒有空，帶著流浪攝的心情，風餐露宿，無懼風雨，日夜行進。

我們要感謝流浪攝，身體力行，展示遭忽略的香港美景，告訴我們，如何在香港旅行，所謂本土，就從重新認識、認真踏遍我們每一吋土地開始。

序： 吳其鴻 - 攝影名家

科技之千里，影響著生活，也影響著攝影，攝影器材的普及比人們的想像來得更快，這也造就了，攝影和生活密不可分。

古人云：「千里之行，始於足下。」流浪攝也就是毅行者。他們背著器材，走遍香港的名山大川，拍出大自然和香港融合為一的優美影像。雖說是一種業餘活動，有益身心的活動，但他們為社會帶來了正能量，讓大眾市民，一同分享了解香港的美，展示香港醉人的一面。

他們的作品深深地表達出，香港人的獅子山精神。

流星掛長空，
浪跡隨日月。
攝心圓好夢，
美景滿香江。

謹此祝賀流浪攝新書刊印發行。
2016年7月

序： 鄒耀祖 - 資深攝影導師

認識流浪攝露伊始於2012年，她是我任教攝影班的學員，當年她協助影聯攝影學會建立Facebook專頁及群組，給予很多寶貴意見，自此與她建立了深厚友情。

浪跡荒野，不畏艱險，冒夜上山等待日出，流浪攝三位成員那份魄力與堅毅精神，真令我讚嘆！幾年來從不間斷拍攝香港山野美景：晨曦湧現的雲海、艷麗的日落晚霞及璀璨繁華的夜景，讓我們飽受迫壓生活的城市人，都能舒懷地感受大自然的廣闊視野，原來香港還有另一面的美！

從2013年文化中心的作品展，到2016年中央圖書館的大型相展，流浪攝在用光、拍攝角度及調色等，在視覺上都大有進步，更刻劃出真實自然的感覺，令觀賞者，猶如置身山野現場和自然懷抱。「流浪教室」攝影班及著作《香港攝一圈》的出現，亦體現流浪攝的胸懷：無私地分享拍攝山野心得，讓愛好大自然的讀者，更容易掌握及了解香港隱秘的美麗面貌。期望流浪攝可將香港美麗的山野及秘景作品，帶入校園，推出國際，令廣泛階層，都感受到香港的優美面貌。

Chapter 01　離島

20　狗牙嶺

26　彌勒山

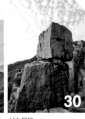
30　塔門

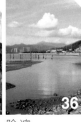
36　陰澳

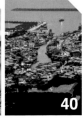
40　虎山

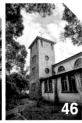
46　聖母神樂院

Chapter 02　新界一

52　大刀屻

58　豐樂圍

62　鹿巢山

66　仙姑峰

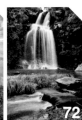
72　新娘潭

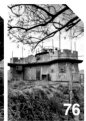
76　白虎山

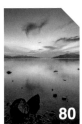
80　井頭

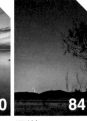
84　坪洋

88　大石磨

Chapter 03　新界二

Chapter 04　港島

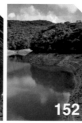

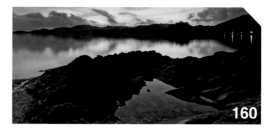 **160**

電子地圖應用

書內提供每一段行山路線的「電子地圖」QR Code 及網址，方便隨時步進山野拍攝香港各種醉人景色。只要在書中看到 QR Code 圖案，就可透過手機讀取觀看各段路線的地理位置。

手機使用流程（以 Android 手機示範）

Step 01

手機沒有 QR Code 程式的話，可以使用免費又好用的「QR Code Reader」。

Step 02

執行「QR Code Reader」就可讀取書內的 QR Code。

Step 03

直接在手機上觀看各段路線的地理位置。

電腦使用（建議使用 Chrome 瀏覽器）

瀏覽器中輸入 QR Code 旁的網址就可觀看路線。

拍攝器材濾鏡篇

戶外環境光源複雜，每分每秒形成不同的光差，所以正確地使用各種濾鏡，是拍出好作品不可或缺的重要因素。市面上的濾鏡五花八門，單是種類就多達幾十種，還有不同品牌、級數和款式，購買前應先仔細瞭解，選擇最適合自己的濾鏡。

Soft GND 漸變灰　　Reverse GND 反向漸變灰　　ND 減光鏡

紫外線濾鏡（UV）

一般在金屬環都會寫上 UV 字樣，此濾鏡用在菲林機的主要作用是減低紫外線對圖像的影響，但現今多數的數碼相機已能阻隔紫外線，所以 UV 一般多用於防塵和保護鏡頭，是最廣為人用的濾鏡之一。

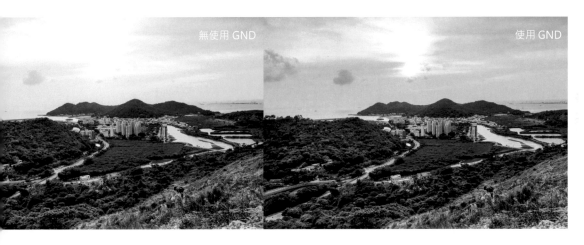

無使用 GND　　　　　　　　　　　　　　　　使用 GND

軟漸變灰鏡（Soft GND）

漸變灰鏡是一片上半部灰色作減光，下半部透明的漸層濾鏡，將 GND 放在鏡頭前，讓減光的部份遮蓋太陽和天空，而透明的部份則遮蓋著前景，這樣上下兩部份的光差便會減低，使天空部份不會過曝，而前景不會太暗，得出一張光暗較平衡的相片。漸變灰鏡亦有分級數，例如 GND 0.6、0.9、1.2 等。我們比較常用的有 0.6 和 1.2，能有效地控制光差。

反向漸變灰鏡（RGND）

反向漸變灰濾鏡與漸變灰很相似，同樣是上半部漸變灰色，下半為透明，唯一不同就是最深色部份在中間，並向上漸漸變淺灰。特別適用於水平面日出或日落的照片，因為太陽位置是最光亮，天空相對地暗，地面則最黑，使用 RGND 可達到更平均曝光的效果，購買時應選擇染色均勻的濾鏡，避免影響成像。個人認為 RGND 0.9 的功效最顯著。

圓型偏光鏡 （CPL）

偏光鏡的構造特殊，只要旋轉金屬環來調整入光角度，就可消除環境的雜光，令到拍攝主題表現出更飽和的顏色，例如草地和樹葉更綠，天空更蔚藍，而且可以除去水面反光，提高畫面顏色濃度。由於偏光鏡有減光效果，所以也可當作減光鏡使用，但缺點是當用於超廣角鏡時，容易出現黑角，而且質素較好的超薄偏光鏡價錢頗高。

減光鏡（ND）

使用 ND 鏡就是為了減少光源進入鏡頭，達到延長曝光時間的效果，例如在陽光猛烈的日子拍攝流動的水，慢快門可使水有如絲質柔滑，又可拍日光下走動的人群，長曝下的人變成殘影，帶出虛幻的感覺，用減光鏡拍雲亦是常見的手法。減光鏡提供更多樣的快門和光圈組合，讓攝影師發揮創意。減光鏡有不同級數，例如 ND2、ND4、ND8 等，數字越大減光效果越高，但請留意，一般價格太低的 ND 鏡偏色嚴重，尤其減光程度愈高，偏色愈是厲害，宜小心選擇，優質的 ND 鏡有防水和抗反射鍍膜，以防止海水的腐蝕，特別適用於拍攝海浪。

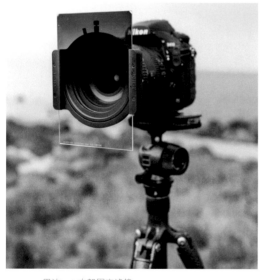

用法一：支架固定濾鏡

用法二：手持濾鏡

濾鏡形狀

濾鏡分圓形和方形兩款，建議使用較靈活的方形濾鏡，因為可以使用在不同直徑的鏡頭上，同樣的濾鏡價錢可以是天壤之別，由幾十元到千多元都有，請按照自己的經濟能力和用法而選擇，名廠產品和口碑可給人信心，請善用手上的金錢和器材以發揮它的最大功用。

黑卡拍攝技巧

在高反差環境下，除了利用漸變灰濾鏡平衡曝光外，搖黑卡也是個很常用和靈活的方法。甚麼是黑卡？簡單解釋就是利用一張卡紙有技巧地遮住鏡頭，把相片分區曝光，有效地達到平衡畫面的光暗度。你可用一張不反光的黑色圖畫紙或膠片自行製作黑卡，把它裁成方形，底邊切成鋸齒形，大小要能夠完全遮蓋鏡頭，建議 150 x 150cm。

操作方法

把相機固定在腳架，設定 M Mode 全手動模式，單點對焦，點測光，小光圈（例如F12），ISO 100。首先對著亮部（天空）半按快門測光，浮標到中央位置，記錄快門速度（例如2秒），然後用同樣方式對著暗部（前景）測光，記錄快門速度（例如10秒），好好記著天空曝光2秒，前景曝光10秒。

構圖後用10秒曝光開始拍攝，此時拿出黑卡在鏡頭明暗分界處（可從觀景窗或 Live View 螢幕觀察）上下搖晃，把亮部遮掩8秒，然後快速抽離，如果你掌握時間準確，你會得出一亮部曝光2秒，暗部曝光10秒的照片了。重點留意是搖晃黑卡幅度不宜太大，大約是1厘米距離就足夠，也不要誤碰鏡頭，黑卡搖得好就不會留下殘影，應該多多練習一下。

日出時，當太陽愈升愈高，測光時無法達到較慢的快門速度來搖黑卡的話，就可配合使用減光鏡或漸變灰鏡，從而得出較慢的快門，建議最少有3至5秒才使用，否則失敗機會很大。

方形黑卡，底部有鋸齒紋。

6 個拍好風景的元素

1. 拍攝態度

有人說攝影第一課就是態度,特別是去到郊野環境,務必注意個人安全,事前有充足的資料搜集,配備足夠裝備及飲料,到達時評估現場情況,例如不要站在危坡之下,也不要暴雨後走近溪流。如拍攝點是接近村民的地方,留心惡犬和紅火蟻,盡量不要喧嘩嘈吵,保持安靜及清潔,同場如有其他攝影人,敬請互相禮讓,顧己及人。

滿地垃圾的大帽山

2. 風景構圖表達

構圖是一張相片的重要元素,也是圖片說故事的表達方法,一張作品可能包含很多元素,但一般都以精簡為優勝,太多景物或雜亂背景反而會模糊主題,以下簡介幾種構圖方式。

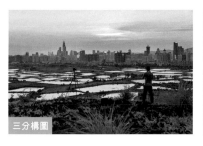

三分構圖

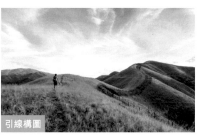

引線構圖

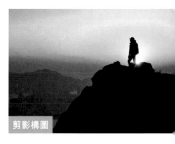

剪影構圖

井字構圖

井字構圖是最基本和最常用的技巧,安排主體偏左或偏右,不要放置畫面中心的呆板感覺,好處是使照片增加趣味和活力。

三分構圖

可拍出有層次感的相片,將風色分為前景、中景和遠景,注意水平要平,樓要直。有些場景甚至可演變成四分或五分構圖。

引線構圖

山路或馬路,甚至欄杆和樓梯,都可成為引導線(曲線或直線),使人順著線條望向焦點,突出主題,令相片更富動感。

框架構圖

無論是門框、窗口或山洞,都可造出自然的相框,目的就是突出框內主角。

剪影構圖

在背光的情況下,景物曝光不足變成剪影,突出輪廓,簡潔地展現美麗的姿態。

其他構圖重點

排除雜物 少即是多

高拍低攝 多種角度

為相片加入一個興趣點

注意鏡頭變型

3. 不要忽略前景

前景在相片上發揮重大作用,一方面可以顯示山野的層次感,也能具體描述當地環境,增加觀眾的投入感,如親臨現場。前景可以是花草,也可以是人物,甚至是一塊石頭。充份利用現場景物,拍出有深度的照片。

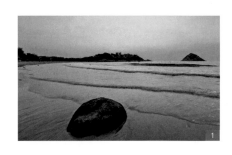

4. 光圈與快門

光圈主要是控制鏡頭進光量和景深,大光圈可造出討好的模糊散景,突出主體,特別適合拍人物或花朵,大光圈亦是拍星空和銀河的重要條件。快門則可控制曝光時間,不同快門創作出千變萬化的畫面,尤其慢快門可使流動中的景物柔滑化,例如白雲和流水,而快的快門就可凝住動感一刻。

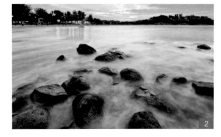

1. 前景石頭增加層次感
2. 慢快門令巨浪柔滑化

曝光鐵三角

照片曝光量就是由表內的三個元素控制,如果單獨改變其中一項,其他兩項都要調節,才能得到正確曝光。

光圈特性:	快門特性:	ISO特性:
光圈大,景深淺,進光多;光圈小,景深深、進光少。	快門快,凝住動作,快門慢,出現殘影。	高ISO,雜訊多,昏暗時用。

水龍頭比喻

正確曝光就是一杯滿水,水龍頭是光圈大小,載滿水的時間是快門速度,ISO就是水壓,即水流速度。

5. 留意光差變化

野外風景光源時刻轉變,又或日出日落時份,光差之大令相機無法判斷正常曝光,所以要仔細觀察現場環境,用外部方法控制曝光,例如漸層濾鏡和黑卡,詳細內容可看本書的濾鏡篇。另外光源方向亦需留意,側光增強景物的立體感,順光拍攝則容易得出亮麗照片,而逆光可創作出富電影感的精彩作品,但需要留意弦光影響。

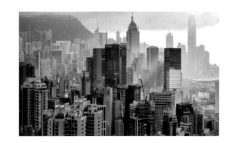

側面的光令大廈更加立體

6. 不可或缺的後製技巧

現今相機雖然日新月異,但仍有它本身的限制,就以動態範圍為例,你的肉眼實在比相機強得多,面向光源也能辨認人臉,而相機只會拍出一個剪影,所以不少情況都有後製的需要,例如修直建築物、改善傾斜水平線、調亮暗部景物、中和過多雜訊、移除礙眼雜物、提高對比度和飽和度等,拍攝時選擇RAW,保留相片最多細節,提供廣闊的後製空間。

攝影器材篇

數碼單鏡反光相機

隨著數碼科技普及，相機產品百花齊放，不但愈出愈新，像素也愈來愈高，數碼單反無論在對焦系統、感光能力、成像質素及便利程度，都已做得十分出色，只需一片細小記憶咭，便可儲存大量照片，既可預覽構圖，亦可隨時翻看相片，更能立即分享到全世界，十分適合帶到山上拍攝風景。

航拍相機

近年航拍相機大行其道，原因是入門價錢平了，亦易於操作和上手，畫質也不斷改良，而最重要是它能拍出不一樣的視野，無論鳥瞰或高角度也能做到，現今的航拍機拍片已到4K質素，又改良了GPS功能，使你可以輕鬆地在地圖上規劃行程，航拍機便會根據你的路線自動飛行，不過科技就算多進步，還是要安全第一，拍攝前應要先了解民航處指引，以免發生意外。

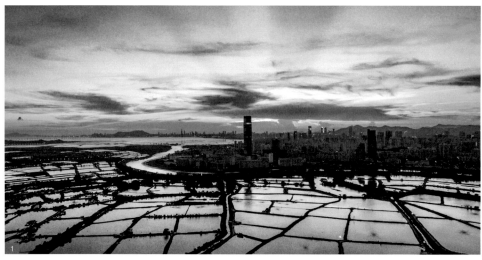

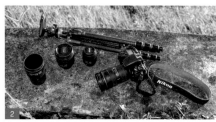

1. 航拍新田魚塘
2. 數碼單鏡反光相機及不同類型的鏡頭
3. 航拍機

智能手機

有時背著沉重器材上山，中途或者不願拿出相機，此時手機就大派用場，配合一些專用配件，也能拍出好照片，同時可快速地分享給朋友，你可知道本書有些照片都是手機拍的呢！

常用鏡頭的效果

配置不同類形的鏡頭可帶出截然不同的效果，風景攝影常用的有超廣角鏡、長焦鏡和魚眼鏡，超廣角鏡多用卡拍攝廣闊的場景，它能把畫面的邊沿拉闊，加強景物的縱深感，特別適合拍攝雲彩和山脈，唯不足之處是變形嚴重，構圖內有樓景的話就必需注意垂直。如要把景物從遠拉到面前，就要使用長焦鏡，不但可以排除多餘景物來突出主體，還可以增加某類構圖的壓縮感。而魚眼鏡就可以帶出不少趣味，無論高拍或低攝，其誇張視覺效果令人驚喜。

三腳架

不少人會忽略三腳架的重要性，它是拍攝夜景、星空或晨昏等微光攝影時的好拍檔，一支良好的腳架能夠穩定相機，減少震盪，使用時務必盡量張開三支腳管的角度，放在較平坦和穩固的地面，山上風大，中軸和腳管不宜伸得太長，亦可用重物掛在中軸的鉤上，但必需垂低至地面而不可吊在半空。配合快門線，使相片模糊的機會降至最低。

1. 手機專用腳架及魚眼鏡頭
2. 相機背囊及輕便三腳架

相機背囊

一個設計優良的相機背囊絕對是旅途上的好幫手，一方面可保護昂貴器材，亦能把所有物件、用品及腳架收納，讓登山時更安全、更方便，請選擇有相機內膽和腰帶等護脊背包。

我們為甚麼要走進山野？

每個人有不同目的，有人為了鍛鍊身體，有的為欣賞風景，也有的只為著消磨時間，無論怎樣，郊野給我們太多太多，或許人本是自然的一部份，親近郊野就是回歸自然。

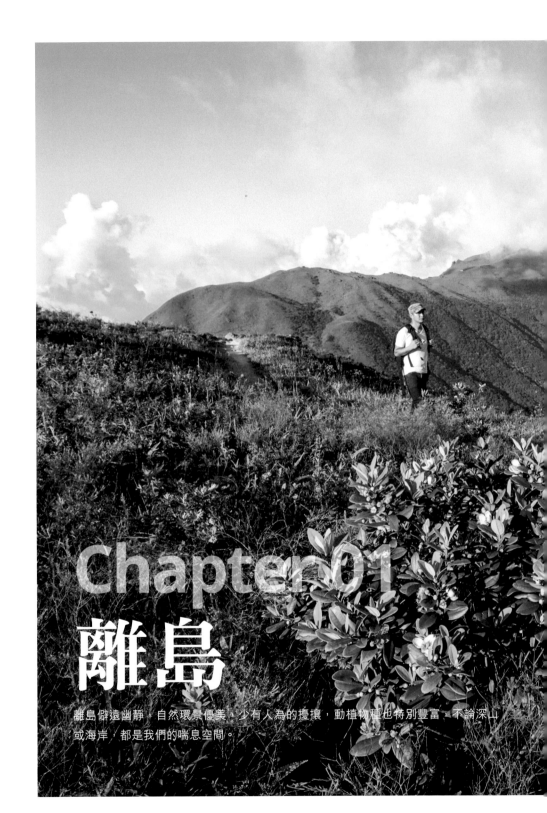

Chapter 01

離島

離島僻遠幽靜，自然環景優美，少有人為的擾攘，動植物種也特別豐富，不論深山或海岸，都是我們的喘息空間。

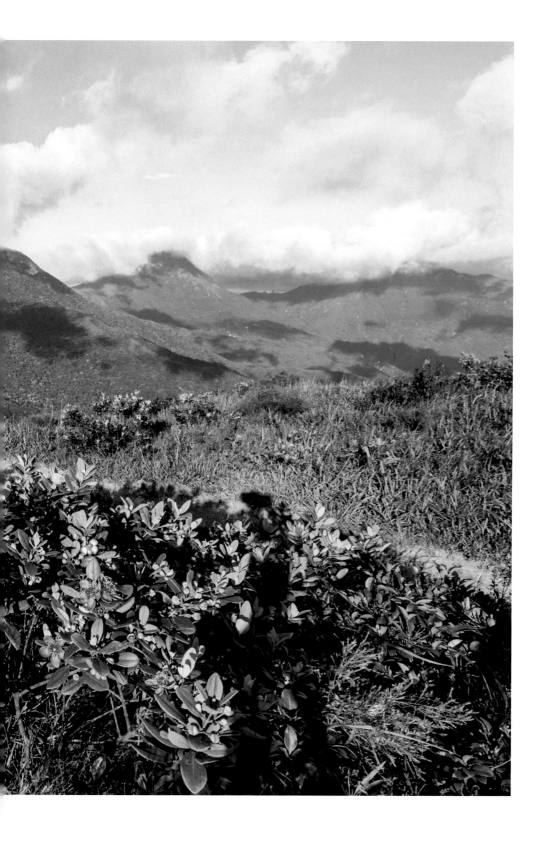

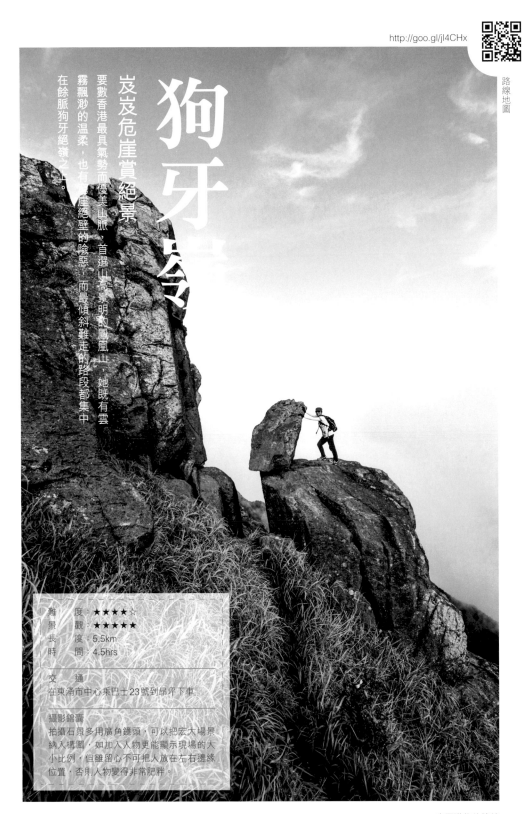

狗牙嶺

岌岌危崖賞絕景

要數香港最具氣勢而優美山脈，首選山嵩景明的鳳凰山，她既有雲霧飄渺的溫柔，也有危崖絕壁的險惡，而最傾斜難走的路段都集中在餘脈狗牙絕嶺之上。

| 難　　度：★★★★☆ |
| 景　　觀：★★★★★ |
| 長　　度：5.5km |
| 時　　間：4.5hrs |

交　　通
在東涌市中心乘巴士23號到昂坪下車

攝影錦囊
拍攝石景多用廣角鏡頭，可以把宏大場景納入構圖，如加入人物更能顯示現場的大小比例，但雖留心不可把人放在左右邊緣位置，否則人物變得非常肥胖。

奇石滿佈的險線

▲ F7.1．1/320S．ISO100

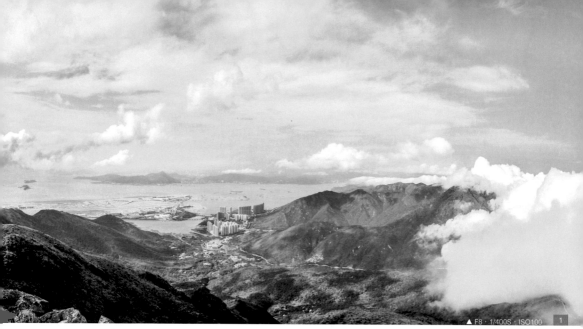

▲ F8，1/400S，ISO100 1

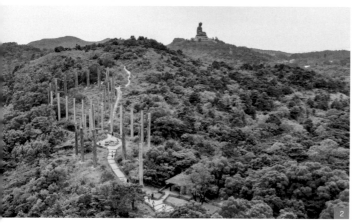

2

1. 城市與郊野一山之隔
2. 心經簡林與大佛

長長天梯 耐力考驗

要征服狗牙嶺理應從伯公坳出發，但鳳凰徑3段那邊景點較少，所以建議由昂坪起步，串遊大佛和心經簡林等名勝後，再逆走人稱天梯的台階登臨鳳凰山頂。初段路況不難應付，亦可窺看鳳凰西壁倒腕崖的可怕氣勢，愈走愈是遠離大佛和獅子頭山，路況變得異常崎嶇，人在曲曲折折的石階上蠕動，最終來到斬柴坳分岔口，可以放下背包休息一會。有時間的話可先登上大嶼山第一峰，欣賞四方八面的青山翠巒。

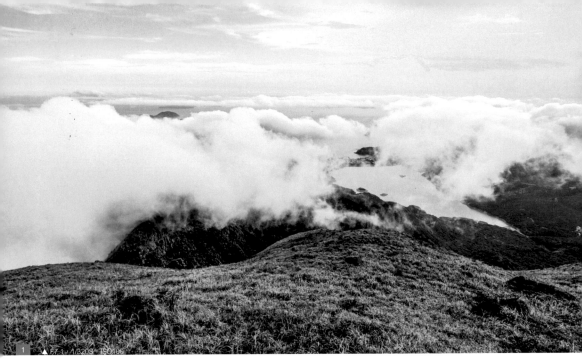

1. 雲霧下的石壁水塘
2. 標高柱上飄浮
3. 窮途沒路的一線生機

閻王險壁 浮砂碎石

斬柴坳上有一堆亂石,小心地爬上去景觀更佳,西南面是翠綠湖波的石壁水塘,也能看清前路是如何起伏不平,留心不要走錯往一樹坡的險脊,應往南走下降,經過崖邊的鎖鏈,意味著前頭的路途不易應付,主徑由闊大的石級變成碎石小路,而且愈走愈窄,其中一段更要坐著前行,方能安然渡過,有人形容這陡峻的地方為閻王壁,實在毫不誇張。安全走到平坦之地,回望鳳凰主峰的山形奇兀,左有鳳羽險澗的石坡,右有南茶棧道的隱秘山脊,眼看已經震撼心神。

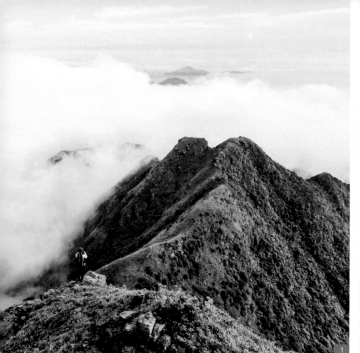

1. 呆看雲海浸沒山嶺
2. 路旁的山稔
3. 側看狗牙絕嶺
4. 遠看南海風光

一線生機 絕處逢生

轉折步進一處高地，兩條主徑分道揚鑣，亦是著名的險線中狗牙及西狗牙山脊，若選中狗牙，必先對付面前的奇險之地一線生機，一個鍋形的低地，兩邊是下臨無底的陡坡，只有前方的巨石可攀，你需要準備手套，緩緩向上爬升，才可闖過險境。定神後再往前走，可到達另一分支路，左方就是東狗牙脊，兩路之間是個回音深谷，鋪滿尖削的石塊，旁邊碩大岩筍狀如一頭猛獸，正正就是虎吼石河所在地，這樣的荒野迷陣，往往孕育著野生奇獸，我們就在此見過長長觸鬚的白尾狐狸，蹦蹦跳跳淹沒在叢林中。

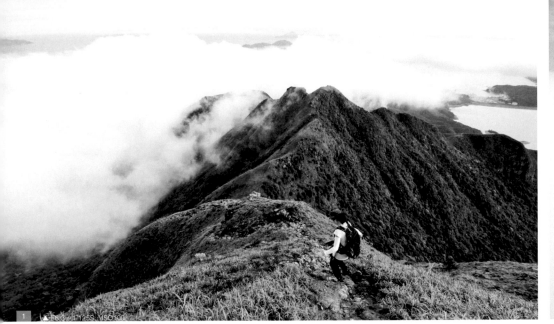

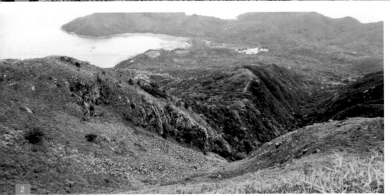

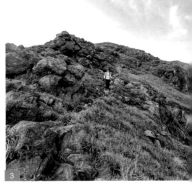

1. 下降閻王壁
2. 虎吼石河
3. 天色極好的日子

植林地帶 成功脫險

繼續經中狗牙下降至石壁水塘，途經像蚺蛇尖的雨水沖溝，過了430米高的標高柱，又有像牛押山的繁茂竹林，曾經有一晚十點鐘還在高及胸懷的竹枝間穿插，嗅到濃烈的味道，一看之下發現地上滿佈黑色臭蟲，驚惶失措下一口氣衝過對面，找到了出口，接回石壁郊遊徑，順利完成一趟難忘的旅程。

小知識

鳳冠南岩

鳳冠指鳳凰山頂，南面岩石隱秘路線集中，由南天門至斬柴坳，被稱為南茶棧道及雙鼠棧道，神秘莫測，曲折難行，沒經驗者切勿獨闖，應由專人帶路，確保安全。

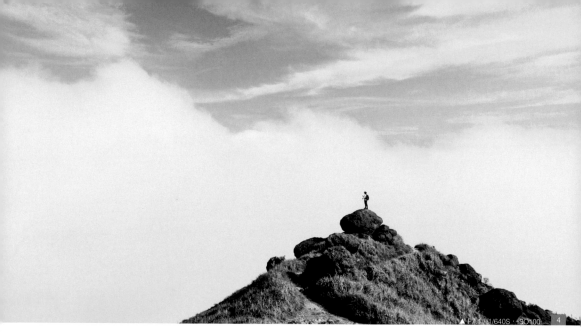

▲ F7.1 · 1/640S · ISO100 ④

⑤

⑥

⑦

4. 浮在白雲之上的斬柴坳
5. 若隱若現的大佛
6. 明月高掛的黃昏
7. 雲深不知處

安全事項

凡走險線，必須量力而為，詳細查看地圖計劃行程，準備較多的
水及食物，時間亦應預算長一點，防滑鞋和手套也是相當重要，
必需由有經驗人士帶領，以策安全。

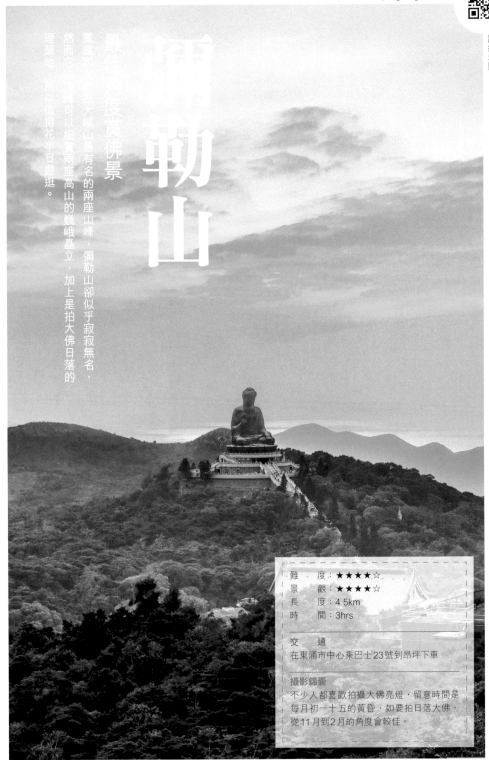

彌勒山

景色角度賞佛景

鳳凰和大東山是大嶼山最有名的兩座山峰，彌勒山卻似乎寂寂無名，然而它的山峰可以細看兩座高山的巍峨矗立，加上是拍大佛日落的理想地，所以值得花半日遊逛。

難 度	★★★★☆
景 觀	★★★★☆
長 度	4.5km
時 間	3hrs

交 通

在東涌市中心乘巴士23號到昂坪下車

攝影錦囊

不少人都喜歡拍攝大佛亮燈，留意時間是每月初一十五的黃昏，如要拍日落大佛，從11月到2月的角度會較佳。

醉人的落日景致

▲ F9．1/80S．ISO100

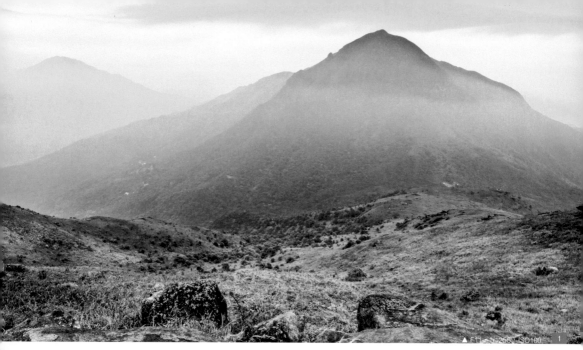

1. 鳳凰渺渺
2. 東山法門後是地塘仔

小知識

心經簡林

38 條經文木樁全由貴重的花梨木製成,是全球最大型的戶外經文木刻群,柱上鑿有般若波羅蜜多心經,墨寶出自國學家饒宗頤手筆,排列成無限符號,意義為生生不息。

廟宇林立 最佳佛景

登臨彌勒山主要有兩道山徑,一是從東涌沿昂坪360救援徑上行,雖然景色不錯,但路途相當吃力,建議從另一邊的昂坪進入,既省時,亦有更多景點欣賞,你可先在市集走一圈,再吃一碗香甜豆花才起步,路過近90尺高的天壇大佛,仰望巨像氣勢逼人,前方有大型牌坊南天佛國,亦是進入寺廟群集的地方,寶蓮寺最為莊嚴肅穆,穿過茶園和植林區是地標心經簡林,一處參天巨木豎立的地方,排列成一個無限字型,以木樁為前景拍星空甚有感覺。

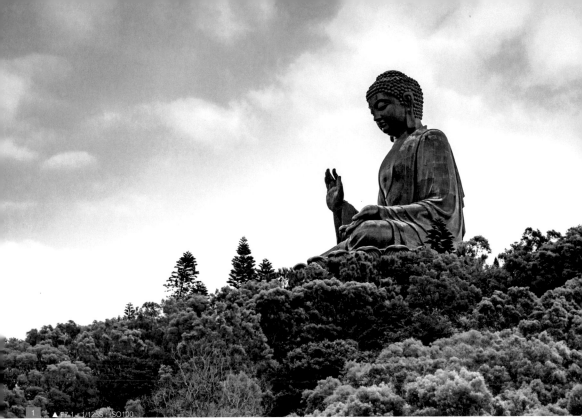

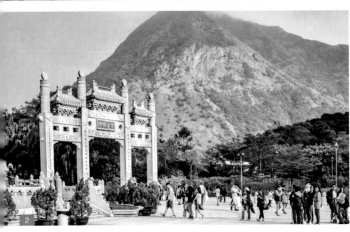

1. 莊嚴的天壇大佛
2. 寶蓮寺牌坊

橫徑穿梭 山幽景明

放步走向昂坪奇趣徑的樹木研習路段，介紹了附近常見植物，盡頭是昂坪營地和東山法門牌坊，亦是彌勒山郊遊徑入口，這條環繞山腰的優美路徑足有5公里長，可以看盡四周不同景觀，但如要到彌勒山巔，必需轉入草徑，穿過大片樹苗後，回望發現地塘仔一帶很多白色平房，那是向佛人士的精舍和靜院，大嶼山的靈氣與秀麗，真讓人六根清淨、無我無求，門楣上刻的一句話最能表達：「到這裡一塵不染。」

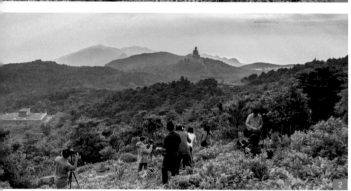

1. 彌勒之巔
2. 流浪教室同學
3. 郊遊徑入口
4. 遠望昂坪全景

遠觀鳳凰　出塵絕美

沿路上山景觀明麗，植披不算太高，無礙望見山下風光，大約花45分鐘可到達頂峰，離遠已能察覺圍著籬笆的無線發射站和天文台氣象設備。開闊的視野無疑是俯瞰天壇大佛和大雄寶殿的有利位置，每逢秋冬季可以享受日落大佛的奧妙情景，每月初一和十五亮燈時，拍照起來更是好看。如果走到標高柱石堆那邊，會看見昂坪360纜車轉向站，鋼索吊著的車箱，好像一串串小燈泡，背後是彌勒山西坡的深屈灣和磡石灣一帶。山頂東面是壁立千仞的鳳凰山，陡直峭坡使人望而生畏，碎石風化後形成倒腕石河，鳳凰山左面有一隆起巨石，原來就是著名險地羅漢塔，無窮視界遠觀重巒疊嶂，即大嶼山三大絕頂：蓮花山、大東山和鳳凰山。

小知識

昂坪 360 纜車救援徑

救援徑又名昂坪棧道，由東涌灣連接昂坪市集，木製階梯及水泥段共長 7 公里，是一道景觀怡人的通道，由於需要攀升 560 多米，所以頗為吃力。

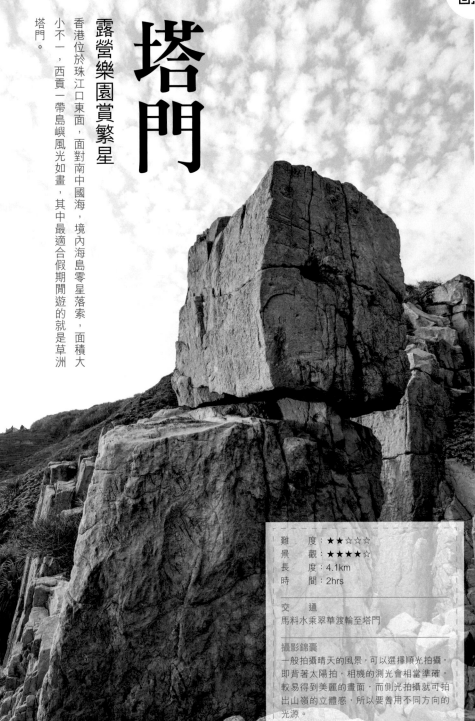

路線地圖

塔門

露營樂園賞繁星

香港位於珠江口東面,面對南中國海,境內海島零星落索,面積大小不一,西貢一帶島嶼風光如畫,其中最適合假期間遊的就是草洲塔門。

難　度	：★★☆☆☆
景　觀	：★★★★☆
長　度	：4.1km
時　間	：2hrs

交　通
馬料水乘翠華渡輪至塔門

攝影錦囊
一般拍攝晴天的風景,可以選擇順光拍攝,即背著太陽拍,相機的測光會相當準確,較易得到美麗的畫面,而側光拍攝就可拍出山嶺的立體感,所以要善用不同方向的光源。

塔門奇岩呂字石

▲ F9．1/125S．ISO200

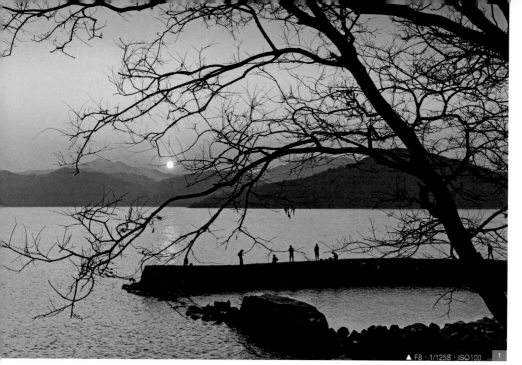

F8 · 1/125S · ISO100 · 1

1. 樹影黃昏
2. 碼頭旁的海灣
3. 晴天下的塔門

遠道小島 清幽雅緻

馬料水有定期船隻往來赤門海峽，好趁陽光明媚，乘著海風，閒情逸致隨之而來，過了深涌和荔枝莊，一小時便來到塔門西面碼頭，一下船已嗅到鹹魚香，海旁街兩旁都是賣海味的小檔，全都是最地道的海產：蝦乾、鹹魚仔、魷魚絲等，還有平價的海鮮酒家，最著名的可說是白灼鮮魷和海膽炒飯，來一客大蜆鮮魚湯也相當不錯。道旁的小屋臨海而立，靠山面海，幻想每天過著平淡的日子，令人羨慕不已。

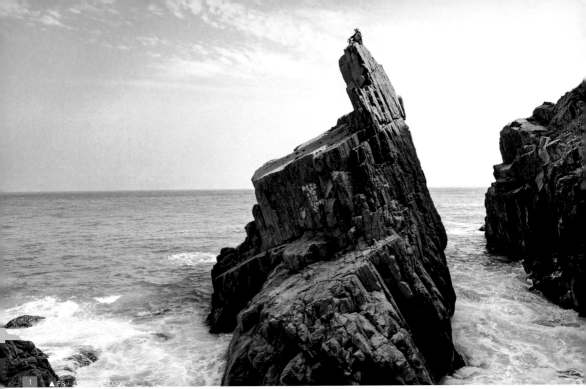

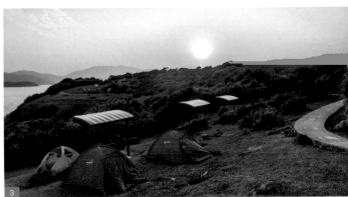

1. 塔門奇石：龍頸筋
2. 美食不絕的小店
3. 露營樂園

醉人海岸 露營樂園

隨指示牌走，經過天后古廟，金碧輝煌的建築代表廟宇香火鼎盛，漁民都信奉關帝、天后娘娘和觀音大使，在旁是從前村務會議的鄉公所，再往前走看見荒廢了的瓊林學校，輕鬆續走水泥小徑至石製涼亭，放眼風光旖旎，水碧山青，面前的翠綠草坡名為弓背山坡，寬敞平緩，牛群寫意躺臥，人人享受日光美景。東面有個浪大風急的弓背灣，每每捲起千重白浪，醉人景致讓人身心舒暢，稱為香港沖繩也不為過。

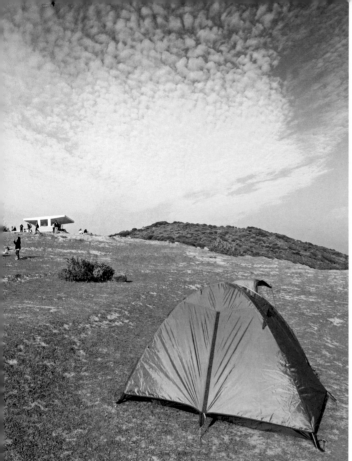

1. 弓背大草坡
2. 天后古廟
3. 各色各樣的地道海味
4. 山上龍景亭

草原日出 細數群星

來塔門的人熱愛郊野，紛紛架起營幕分散四周，
盡享塔門三景：日出、日落和星空，大草坡上空
曠開闊，東面視野全無阻擾，可以靜待晨曦破曉。
黎明時份則可去到漁民新村海濱，觀看動人的晚
霞景色，日落後燈火暗淡的塔門是賞星勝地，人
躺在草地上，一邊喝著啤酒，一邊細數繁星，夏
日銀河亦是垂手可得，此情此景，人生何求？

小知識

瓊林學校

瓊林學校當初設於天后廟內，後來得
村民集資和政府津貼，終在 50 年代建
成新校，興旺時期學生超過 200 人，
校風純樸的瓊林學校和大多數村校一
樣，都經不起歷史淘汰，學生人數銳
減，終於在 2003 年停辦，2009 年有
慈善團體申請改建溫藥復康中心，最
後計劃卻告吹。

塔門鮑魚

六十年代是塔門鮑魚業的高峰期，水質優良及海底石床有助鮑魚健康生長，不但可口鮮甜，而且肉質肥美，當時無論漁夫、婦女或年青人，都會參與掏鮑，既可自己食用，亦可轉售到海鮮艇，當時鮑魚批發價約每斤三元，成為塔門經濟之源。

1. 奇趣的呂字疊石
2. 不怕人的牛媽媽

車灣海岸　岌岌奇岩

塔門除了怡人溫柔的風光外，還有驚奇拍案的一面，沿草披上到北面山上的龍景亭，可以遠眺東面車灣海景，崖岸綿長嶙峋，近處小島是有獅子滾球之稱的弓洲和媽紅極地的赤洲，遠處有滿佈萬年頁岩的東平洲。亭外有依稀叢徑到另一奇石勝景龍頸筋，那是一塊高十多米的沿海巨石，傲然挺立，氣勢磅礡。論塔門石景當然不可不提弓背灣附近的呂字石，疊石高近十米，似是兩磚豆腐架起的石塔，晚上作前景拍星流跡相當不錯。塔門最高點為北面的茅平山，可惜路況不明，牛路分岔，風景也不是特別吸引，還是留在青青草原間渡時光吧！

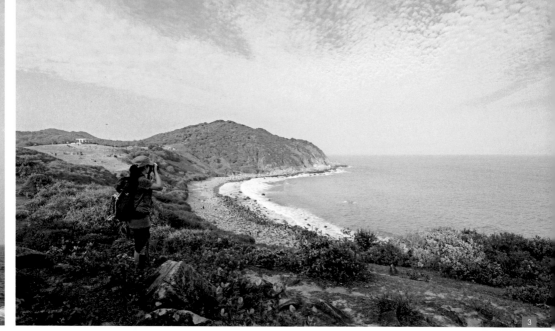

小知識

塔門三村

島上有三村，分別是街坊、榕樹村和漁民新村，多為捕漁的水上人，亦有農耕的原居民，全盛時近 2000 人定居，後因外出工作和喬遷外地，現只剩約 100 人，雖然如此，島上的自然景觀、文化歷史和樸實民風，依然得以保留。

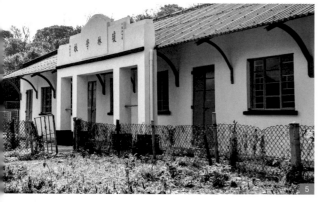

小知識

翠華船務

馬料水至塔門船期，平日兩班，假期三班，詳情請參考：http://www.traway.com.hk/02/index.html

3. 向東的弓背灣是看日出的好地方
4. 往龍頸筋必經大路
5. 沒有讀書聲的瓊林學校

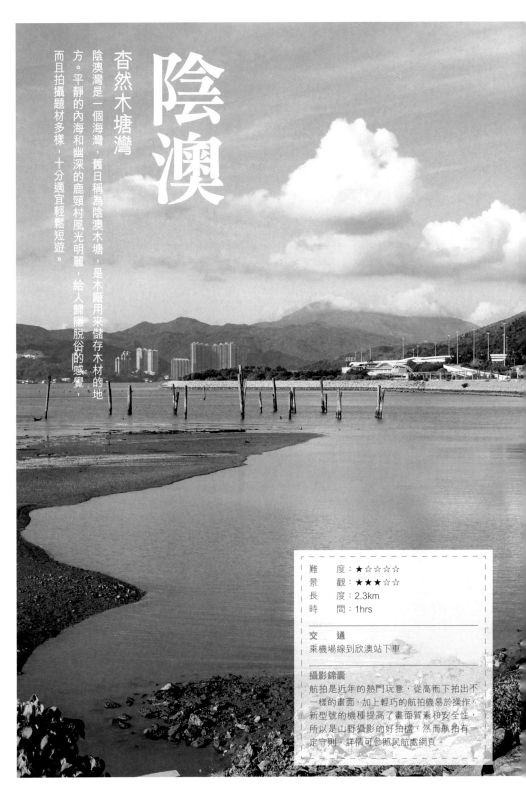

陰澳

杳然木塘灣

陰澳灣是一個海灣，舊日稱為陰澳木塘，是木廠用來儲存木材的地方。平靜的內海和幽深的鹿頸村風光明麗，給人歸隱脫俗的感覺，而且拍攝題材多樣，十分適宜輕鬆短遊。

難	度	：★☆☆☆☆
景	觀	：★★★☆☆
長	度	：2.3km
時	間	：1hrs

交　通
乘機場線到欣澳站下車

攝影錦囊
航拍是近年的熱門玩意，從高而下拍出不一樣的畫面，加上輕巧的航拍機易於操作，新型號的機種提高了畫面質素和安全性，所以是山野攝影的好拍擋，然而航拍有一定守則，詳情可參照民航處網頁。

蔚藍色海灣

▲ F7.1・1/250S・ISO100

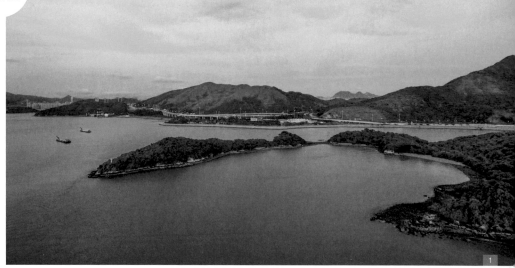

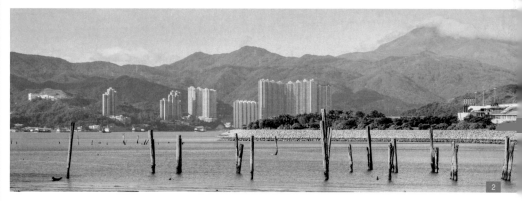

1. 鹿頸灣上的反曙暮暉
2. 少量的木樁依然可見

木塘破落 蕭索寧靜

步出欣澳站是個小公園和露天停車場，海邊種下一排排的高大棕樹，驟眼似是外國的椰林樹影，路旁的大石有很多懂得享受的釣魚客，一面垂釣，一面欣賞對面的大欖青山。向著狀如鞋子的海灣前行，就是昔日陰澳灣，如今繁忙不再，只剩一些凋零的木樁，再經過陰澳篤村路和廢屋到達鹿頸村小渡頭，這個角度觀看陰澳最為好看，遠山花瓶頂、大陰頂和大山碧綠如玉，整個內灣水色粼粼，回清倒影，雖然快速公路就在不遠處，但四野杳然無聲，鹿頸村似乎是一條消失了的村莊，水中有些紅樹林和殘留廢樁，作為構圖拍下陰澳的淒美感。

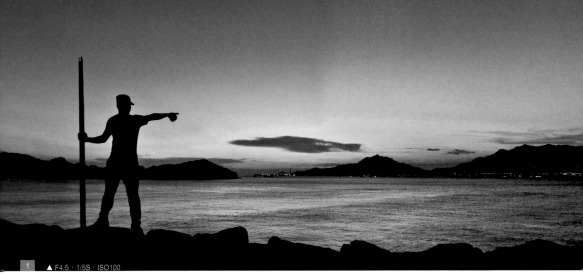

1 ▲ F4.5 · 1/5S · ISO100

2

1. 夏日的燦爛色彩
2. 湛藍而平靜的陰澳灣

長索石灘 美拍日落

走過碼頭就是一個稱為長索的連島沙洲,只有水退時才會露出小沙堤,洲上矮林極盛,只能圍著海岸石堆漫走,盡頭有個白色燈塔,旁邊是個C形的鹿頸灣,灘上大小石頭四散,大量小生物寄居其中,其中小蟹和小螺是這裡的常客,石灘出口向著西面,美麗的日落風光可想而知,對出有闊廣的龍鼓水道,大型貨運船川流不息。

小知識

水浸木材

為甚麼要把木材浸在水中?因為原生木樁內有大量寄生蟲,浸水可把它們除掉,達到防腐效果,木料更為耐用。

小知識

楓香樹

香港會轉紅的灌木有好幾種:水杉、槭樹、山烏柏、野漆樹、落羽松、欖仁樹等,其中最為人追捧的就是楓香樹,因為它葉子好像加拿大的楓樹,無論取景或漫賞也情調十足。漁護署和康文署在不少地方都栽種了楓香樹,比較密集的有元朗大棠、城門水塘、鶴藪水塘,大埔松仔園、青衣公園和香港公園等。

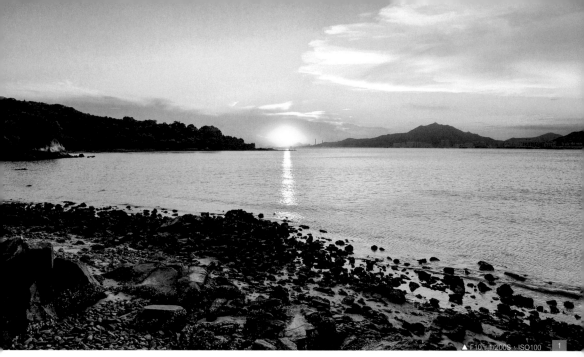

▲ F10、1/200S、ISO100 1

紅葉矮林 慢騎之選

北大嶼山公路旁的沿海小徑，
一直是單車愛好者的熱門路
線，但原來在欣澳站不遠處，
有一處草地種植了幾十棵迷你
楓香樹，樹高約兩米至六米，
人可近距離接觸紅葉，以單車
構圖亦甚有寫意優悠的感覺。

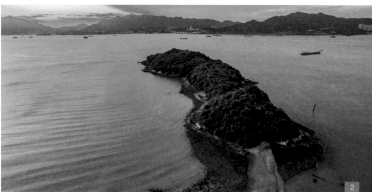

2

3

4

5

1. 夕陽下的波浪
2. 連島沙洲長索
3. 不見人煙的沙灘
4. 道旁楓香樹
5. 看到青龍頭的高樓

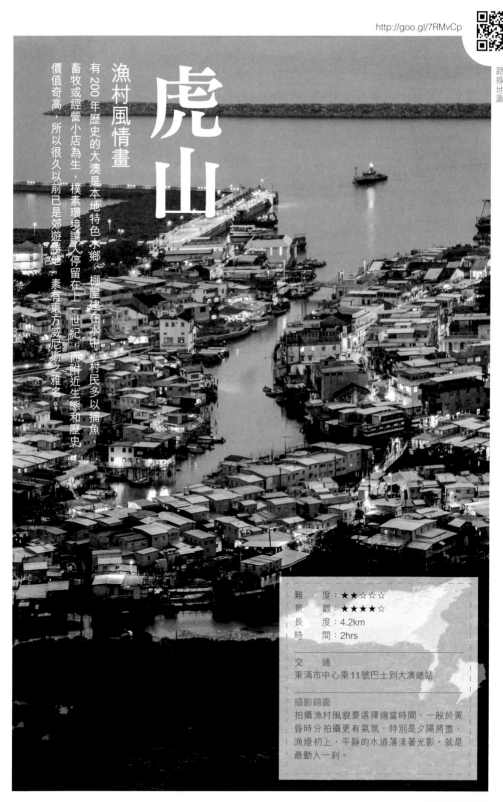

路線地圖

虎山

漁村風情畫

有200年歷史的大澳是本地特色水鄉，棚屋建在水中，村民多以捕魚、畜牧或經營小店為生，樸素環境讓人停留在上一世紀，而附近生態和歷史價值奇高，所以很久以前已是郊遊勝地，素有東方威尼斯之雅名。

難　度：★★☆☆☆
景　觀：★★★★☆
長　度：4.2km
時　間：2hrs

交　通
東涌市中心乘11號巴士到大澳總站

攝影錦囊
拍攝漁村風貌要選擇適當時間，一般於黃昏時分拍攝更有氣氛，特別是夕陽將盡，漁燈初上，平靜的水道蕩漾著光影，就是最動人一剎。

簡樸的水鄉夜幕

40

▲ F9．1S．ISO100

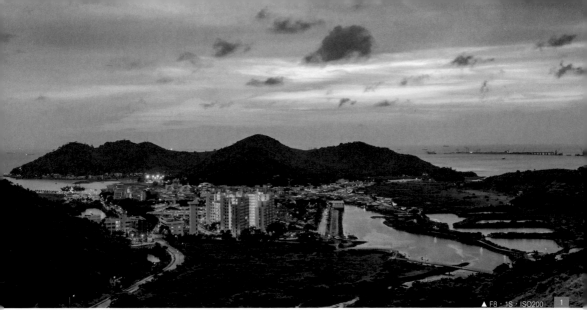

▲ F8・1S・ISO200 `1`

1. 獅山望向大澳全景
2. 水上棚屋是大澳特色
3. 寶珠潭風光

依山靠海　水路縱橫

大澳三面環山，西面對著大海，加上防波堤保護，所以是個無甚風浪的港口，市內主要分成三部份，被Ｙ形的水道分隔，靠賴兩道步行橋連接。雖然大澳深藏在大嶼山西面，但接駁交通尚算方便，無論是東涌巴士，或是屯門渡輪，大概花一個小時就可到埗。由碼頭走入永安街，你會發現這個小社區應有盡有：食肆、街市、商店和住宿林立，在此消磨假期實在不難。

出發虎山前吃個香口烤雞泡魚，來個冰凍紫背天葵茶，生津解渴。步過海味店舖，款式林林總總，部份是大澳人親自晾曬的海產，撲面而來的香氣已知鮮味無窮。不走多遠就來到昔日橫水渡的大澳涌行人橋，是個拍攝棚屋的熱點，有興趣乘小船看看中華白海豚的話，可以在旁邊購票，雖然新聞說海豚數目因港珠澳大橋工程大減，但輕鬆遊船河出海欣賞沿岸風景也相當不錯。

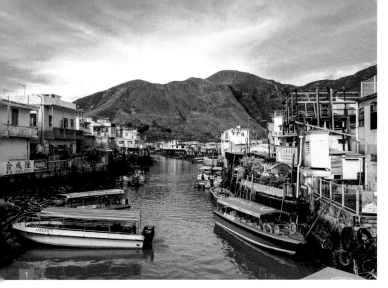

歷史建築 源遠流長

向著大澳島的石埗仔街進發，經過大大小小的平房，這裡明顯不及碼頭那邊繁忙，人可更加靜心細看漁村的簡樸生活，見過漁民在此親手製作蝦乾和生曬鹹蛋黃，使人垂涎三尺。多年的建築充滿小區，除了路口的關帝古廟、也有消防舊局和簡約郵政局，設備簡煉且規模小巧，還有一所特色少林寺在洪聖古廟旁，聽說是專門培養少年人體魄和意志，不怕遠路的可走到石埗仔街盡頭的大澳文物酒店，前身是大澳舊警署，保留著英式和意大利式建築設計。

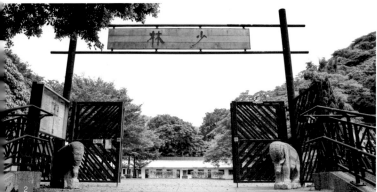

1. 最著名水道：大澳涌
2. 隱世少林寺
3. 街頭消暑凍飲
4. 自家製鹹蛋黃

虎山松徑 輕鬆漫遊

少林寺門前左面可登上虎山郊遊徑，一個鬱鬱葱葱的小山頭，山腰處栽滿高高的松樹，似乎是基地的風水林，面前長梯可來到頂處的海豚雕塑，意味著這裡可遠望中華白海豚？可惜眼前只是大橋的工程船，經濟掛帥的香港懶理甚麼罕有物種。雖然不見海豚，但這條紅色欄柵的海豚徑風光秀美，從高而下展目是大澳全景，剛才走過的村屋更見微小，海灣內的漁船往來不息，後面是山勢傲雲的牙鷹山，往西看則是珠江口的遠大海景，拍攝一年四季的黃昏景色都沒問題，走過涼亭後徑道突然消失了，轉入頗為傾斜的樹林小路下山，途中有幾個開明的地方，可以看見新基一帶的棚屋和水道，屋後的紅樹林濕地綠意盎然，亦可望到丘陵突兀的獅山和象山。虎山的下山出口是寶珠潭和楊侯古廟，沿吉慶後街可回到碼頭。

1. 番鬼塘海邊日落
2. 碼頭迎客坊
3. 海豚徑不見真海豚
4. 不知名的小花

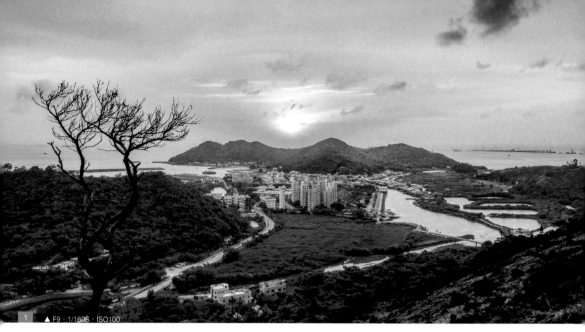

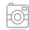

1. 引人入勝的大澳黃昏
2. 曲折如蛇的虎山郊遊徑

濕地生態 日落之選

繼續穿梭於鐵皮屋戶，每每嗅到鹹魚飯香和簡儉生活的漁村風味，放步來到另一道涌橋：新基大橋，有氣力的可繞路往北山拍拍嶼北界碑留念，或是沿新基街經龍巖寺和龍田邨回巴士站，如想吃飯的話加快腳步走到食店密集的吉慶街，亦是最多遊客聚集的地方，要近距離觀察棚屋結構請登上小船。吃夠玩夠後回到起點巴士站，一定要走到海濱長廊欣賞日落，海傍步道舊日是鹽田遺址，現已鋪滿紅樹林和水生植物，沒人打擾的濕地生態最豐富，不同雀鳥、沙蜆、寄居蟹、招潮蟹和彈塗魚都不少得。長廊至番鬼塘海邊都是拍攝晚霞的好位置，在海邊以石頭和漁夫作構圖也十分適合。

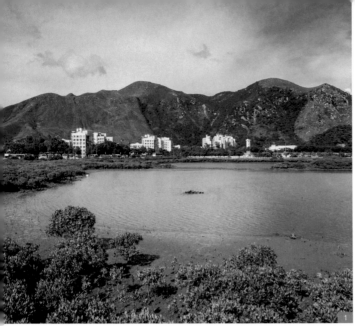

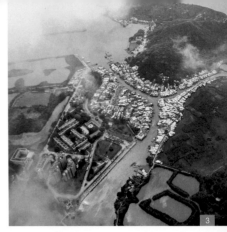

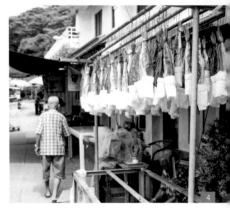

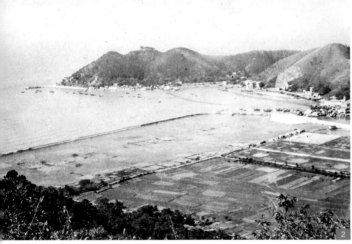

1. 紅樹林後是象山和獅山
2. 原居民朋友借來一張最少50年前的鹽場舊照，圖中沒有新碼頭，也沒有海濱長廊，如今可說是滄海桑田。（鳴謝圖片提供：Cheng Wing Kin）
3. 航拍機拍出不一樣的角度
4. 滿街都是鹹魚香

小知識

橫水渡

橫水渡是一艘以人力拉動的大舢舨，專門接載村民來往河道兩岸，大澳涌橫水渡享負盛名，其特色吸引不少外國遊客，1996年隨著大澳涌行人橋落成，橫水渡正式完成近一個世紀的歷史任務。現時香港唯一人力橫水道只剩大生圍涌口。

小知識

大澳鹽田

大澳鹽田始於20世紀初，直到三四十年代為全盛期，三大鹽場佔大澳近一半地方，日產三十萬擔白鹽供應本地、澳門及大陸，及後反被大陸的平價食鹽取代，式微於六七十年代，大澳這個古老行業於1977年寫上句號。

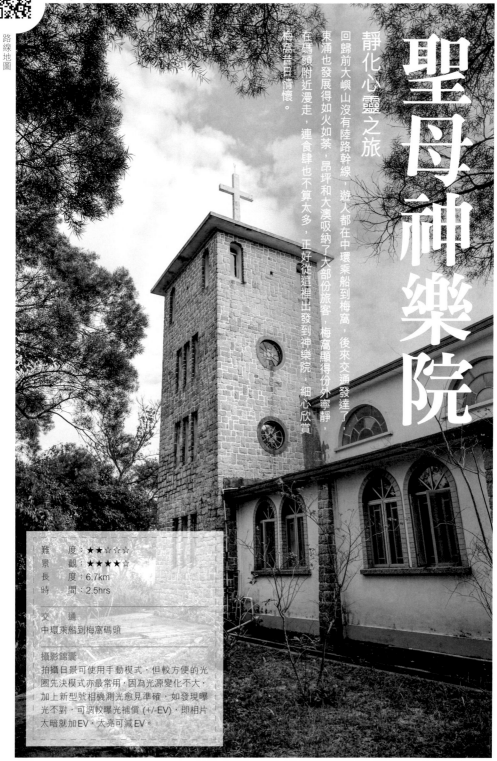

路線地圖

聖母神樂院

靜化心靈之旅

回歸前大嶼山沒有陸路幹線，遊人都在中環乘船到梅窩，後來交通發達了，東涌也發展得如火如荼，昂坪和大澳吸納了大部份旅客，梅窩顯得份外寧靜，在碼頭附近漫走，連食肆也不算太多，正好從這裡出發到神樂院，細心欣賞梅窩昔日情懷。

難　　度：★★☆☆☆
景　　觀：★★★★☆
長　　度：6.7km
時　　間：2.5hrs

交　　通
中環乘船到梅窩碼頭

攝影錦囊
拍攝日景可使用手動模式，但較方便的光圈先決模式亦最常用，因為光源變化不大，加上新型號相機測光愈見準確，如發現曝光不對，可調較曝光補償 (+/-EV)，即相片太暗就加EV，太亮可減EV。

萬籟無聲的國度

▲ F8・1/160S・ISO100

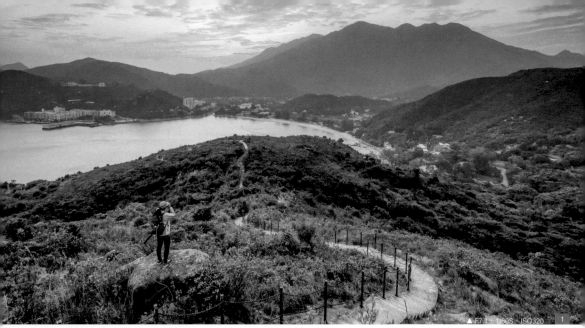

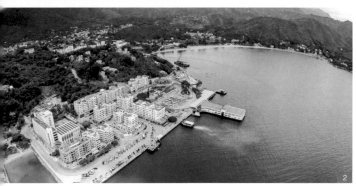

1. 東灣頭回望銀礦灣和蓮花山
2. 鳥瞰梅窩碼頭
3. 到處都有優雅小蝶

梅窩谷曾是漁鄉

跟大澳一樣,梅窩曾是棚屋和漁船集中地,因著當年港英政府發展旅遊,把居民遷調到銀灣邨後,將棚屋清拆。60年代照片顯示,白銀鄉、大地塘和鹿地塘都有廣闊的魚塘和農地,這些歷史痕跡的氣味,當你身在街道也彷彿嗅到。沿著海岸線往北走,經過一個叫東灣頭的地方,只有沿海小屋數間,亦見沒有打理的果園。上山路是良好的石級,景觀頗為開闊,回望銀礦灣綿長海岸線,對上是高高的蓮花山和大東山,續走山上找到中式避雨亭,對開亦是個景色明麗的地方,東面海岸就在腳下,細數之下有萬角咀、狗虱灣和稔樹灣,坪洲和喜靈洲就在不遠處,期待能見度高的日子,可以遠望在港島西南部的日出。

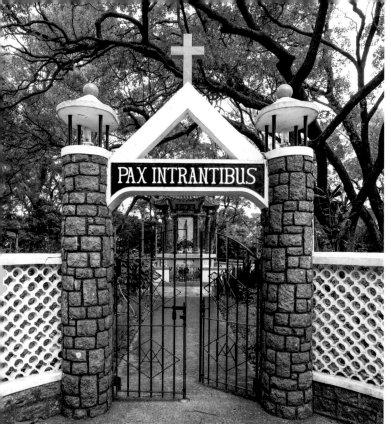

1. 滿帶祝福的花園入口
2. 優雅的教堂
3. 喜見青葱山頭
4. 1960 年的藍橋

與世無爭的隱逸教堂

由涼亭通往熙篤會聖母神樂院的小徑寧靜清幽，沿著水溪下走，偶見蝴蝶飛舞花間，道旁的大樹把舊日的鮮奶牧場都霸佔了，四周都好像沒有人，你自然地會放輕腳步，感受這裡安寧的感覺，尤其走進滿帶祝福的聖母花園，樹蔭下花香蟲鳴，涼風吹拂，讓人想多坐一會。不遠處有粉藍色的永援聖母橋，通向莊嚴的麻石聖堂，十字架高掛在樓塔上，外牆刻上 TM 紅字，即 Trappist Monastery 縮寫。偏僻的神樂院是教友避靜的地方，也是考想信仰的空間。沿路到海邊碼頭有簡約路牌，那是記念耶穌對世人捨己的苦路十四，如此精心的佈局在急促的香港少之又少，這段路不失為靜化心靈的旅程。

離開時可在碼頭乘船到梅窩或愉景灣，亦可循海濱林徑到達愉景灣。

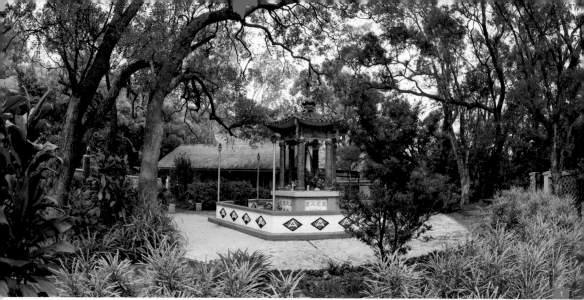

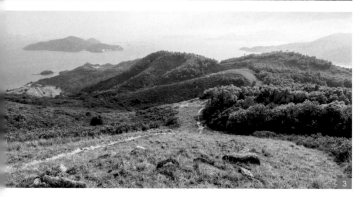

北大嶼山公路

小知識

這條 8 號幹線是 1997 前機場核心計劃的一部份，目的是連接新機場和各區，12 公里長的公路六線行車，是境內最高速的道路。因著計劃完工，遊人多了一條捷徑到達大嶼山各處，而不用受制於梅窩船期，變相可以更深入探索大嶼山的真貌。

十字牌鮮奶

小知識

十字牌鮮奶始於神樂院任達義神父創立，使用美國乳牛在香港生產牛奶，當時牧場在大嶼山，順道把多出的鮮奶運到梅窩出售，後來因為大企業支持，鮮奶也漸受追捧，於是牧場被遷往較方便的元朗生產。

1. 鳥語花香的聖母花園
2. 進入洗滌心神之旅
3. 亭外遠看東面海景

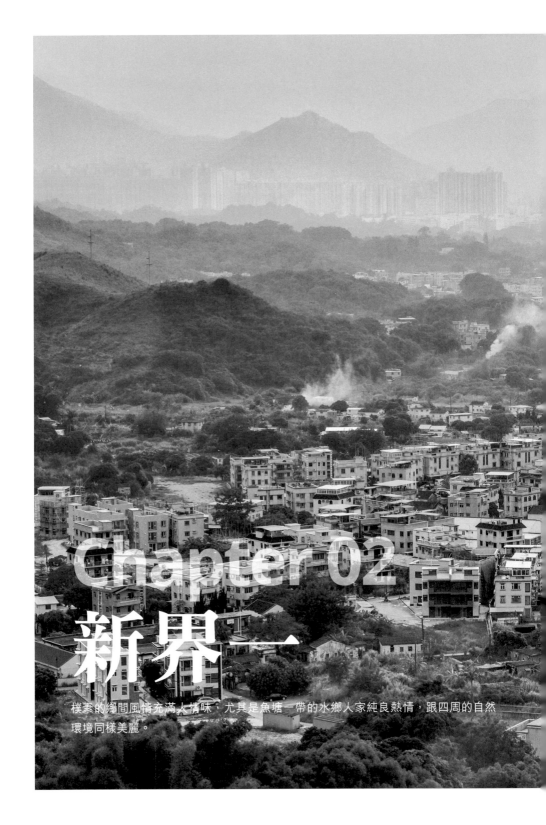

Chapter 02
新界一

樸素的鄉間風情充滿人情味，尤其是魚塘一帶的水鄉人家純良熱情，跟四周的自然環境同樣美麗。

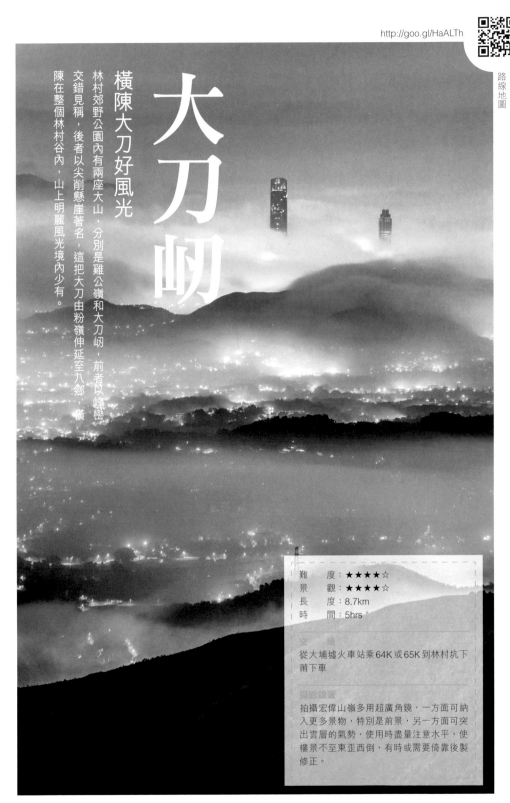

大刀屻

橫陳大刀好風光

林村郊野公園內有兩座大山，分別是雞公嶺和大刀屻，前者以峰巒交錯見稱，後者以尖削懸崖著名，這把大刀由粉嶺伸延至八鄉，橫陳在整個林村谷內，山上明麗風光境內少有。

難	度：★★★★☆
景 觀	：★★★★☆
長 度	：8.7km
時 間	：5hrs

交通

從大埔墟火車站乘64K或65K到林村坑下莆下車

攝影錦囊

拍攝宏偉山嶺多用超廣角鏡，一方面可納入更多景物，特別是前景，另一方面可突出雲層的氣勢，使用時盡量注意水平，使樓景不至東歪西倒，有時或需要倚靠後製修正。

縹緲雲霧下的鄉城
▲ F7.1．4S．ISO200

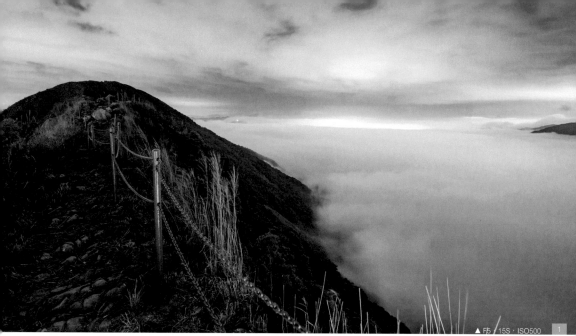

▲ F5 / 15S · ISO500 　1

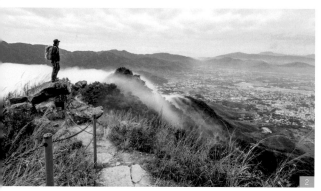
2

3

1. 動人的大刀屻夜雲海
2. 雲霧隨身過
3. 藍天下的青翠山嶺

南北貫通　天空棧道

566米高的大刀屻分南北兩邊，由主徑大刀屻徑貫通，始起於粉嶺和合石，伸展至嘉道理農場。有人叫它做大頭羊山，由來則難以考據。起步點可以是牛牯嶺行山徑，即舊日軍用石屎路，到今天卻成為單車愛好者的路線。除了開首路段植林茂盛外，中段位置都極盡開揚，沒有高大樹木妨礙，全程走在峭拔的脊嶺上，下望是細如積木的小村，除了全覽林村景物外，還可遠看大埔墟全景，堪稱林村天空步道。

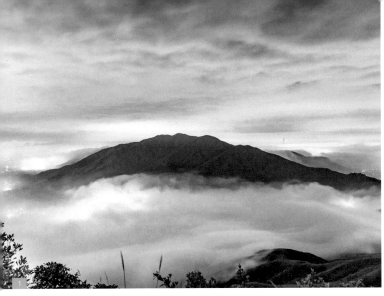

1. 雞公嶺快被浸沒
2. 中途一堆亂石
3. 鐵鏈外是懸崖峭壁

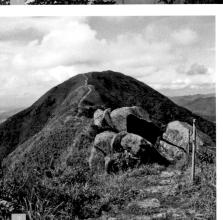

尖削如刀　斷壁嚇人

過了牛牯嶺徑到達和合石，可接回大刀岰徑的植林區，步過涼亭，很快就走出樹叢，第一眼看到的是後方的康樂園社區，不遠處是大埔吐露港景色，是個可拍日出的地點。繼續前行路況起伏較大，雖然沙石頗多，但尚算好走，過了標高柱卻是另一個世界，路途變得困難很多，而且兩旁崖壁處處，直下是萬丈深淵，真像走在刀鋒之上，幸好邊沿有鐵鏈以保安全。途中幾片大石堆在路中，需要少量攀爬才能通過，那裡的景色最為動人，山下有很多小村，毗連粉錦公路兩旁，一路之隔是山體廣大的雞公嶺連峰，背後遠處能看到深圳的摩天大廈。而另一邊則是香港之巔大帽山，巍然盤踞在林村谷之上，前方有視野廣闊的位置拍日落，正對著石崗和錦田，但切記帶備電筒照明，因末段的路徑高低不平，樹林茂密，需要走45分鐘才能回到嘉道理農場，完成刀鋒之旅。

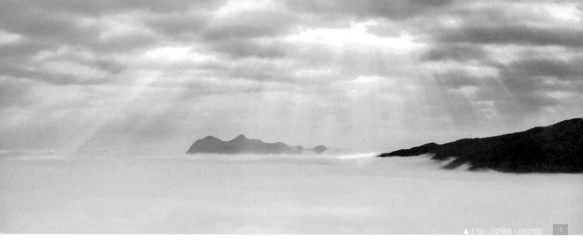

▲ F10．1/250S．ISO100　1

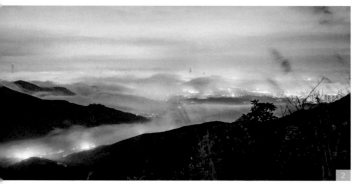

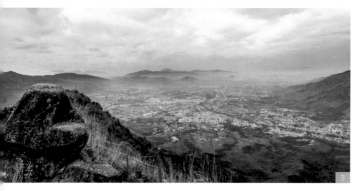

1. 外望雲海上的馬鞍山
2. 粉錦公路一帶
3. 俯瞰錦田和十八鄉

雲海絕景　可遇難求

春天潮濕多霧，每每經過大帽山時回望大刀屻，常常發現有大一片雲霧囤積在林村谷，心想如果走到山上會有甚麼景色？有一回終於按捺不住，走到大刀屻看個究竟：半夜一口氣穿越幽暗的林徑，髮端和樹葉均沾上霧氣，發出滴滴嗒嗒的聲音。走出樹林後水氣稀薄了，霎時間，眼前隨著一陣冷風吹過變得清晰，遠方天際漸漸吐露微光，原本漆黑的景物也能隱約看見，此時，我們驚訝地發現一大片雪白的雲瀑躍現眼前！雲層就在腳下數十米，人似在騰雲駕霧一樣，平時走過大刀屻，鐵鏈旁邊是一瀉千里的懸崖，現在化成一個巨型泡泡浴場，實在不可思議。日出後還遇見光學現象佛光（Brocken Specter），真是收獲豐富。

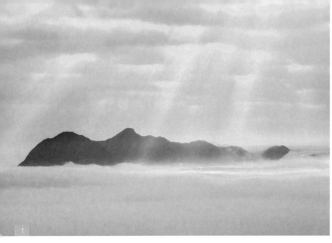

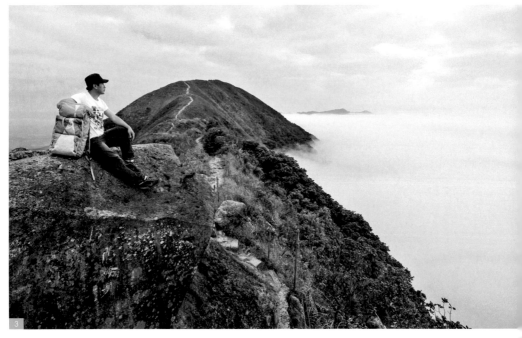

📷 牛牯嶺行山徑

此徑是昔日英軍開拓的公路，闊度足夠吉普車通過，路邊豎立了石碑，途中有涼亭兩座，其一稱為許願亭，估計是因為山下許願樹，這段路雖然傾斜多彎，卻是登大刀屻捷徑，亦是單車挑戰者的路線之一。

1. 強烈的雲隙光
2. 幽深的林徑
3. 難忘此情此境
4. 北刀屻小徑

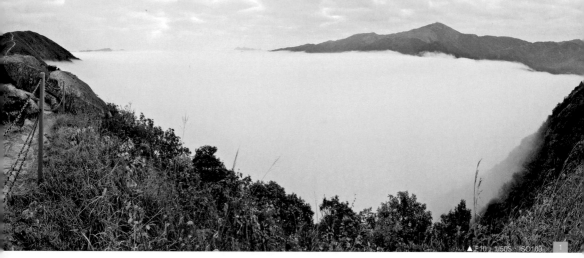
▲ F10，1/50S，ISO100　1

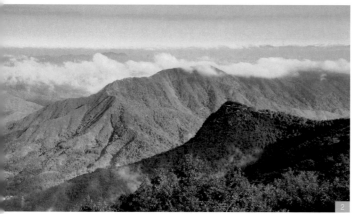
2

4

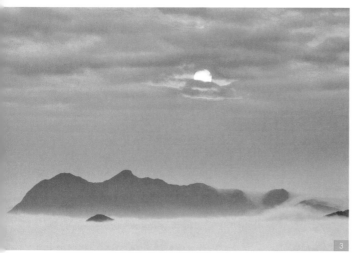
3

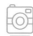

佛光

彩色光環成因比較複雜，概略而言是陽光透過水點反射及衍射後形成彩虹光環的光學現象，而且光亮區的中心經常包括觀察者本身的陰影。觀察者要站在高處和背向陽光，面前要有均勻水滴的雲霧，當陽光在背後照射，人影就會成一直線地投射在雲霧上的彩色光圈。同一原理，乘搭飛機也會有機會看到下面的雲頂，有彩光包圍機身影子的現象。

1. 五合一全景才能彰顯雲海的廣闊
2. 大帽山展望大刀岇和觀音山
3. 馬鞍山上的旭日
4. 佛光顯現

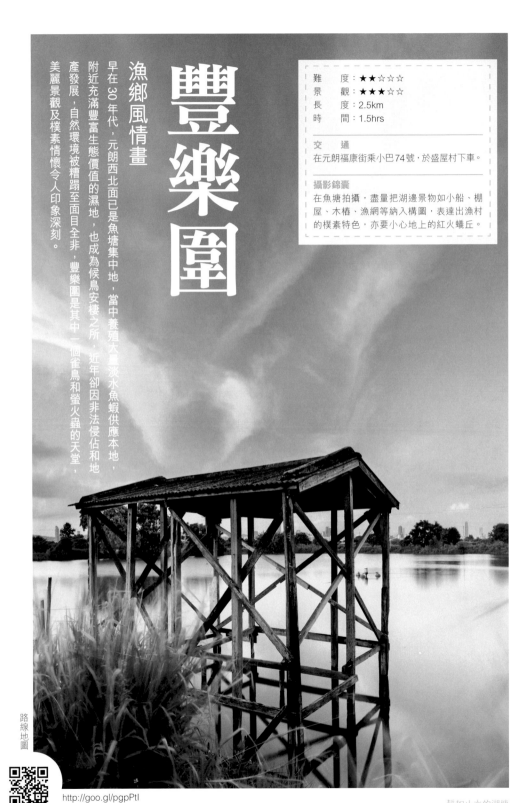

豐樂圍

漁鄉風情畫

早在 30 年代，元朗西北面已是魚塘集中地，當中養殖大量淡水魚蝦供應本地，附近充滿豐富生態價值的濕地，也成為候鳥安棲之所，近年卻因非法侵佔和地產發展，自然環境被糟蹋至面目全非，豐樂圍是其中一個雀鳥和螢火蟲的天堂，美麗景觀及樸素情懷令人印象深刻。

難　　度	★★☆☆☆
景　　觀	★★★☆☆
長　　度	2.5km
時　　間	1.5hrs

交　　通
在元朗福康街乘小巴74號，於盛屋村下車。

攝影錦囊
在魚塘拍攝，盡量把湖邊景物如小船、棚屋、木樁、漁網等納入構圖，表達出漁村的樸素特色，亦要小心地上的紅火蟻丘。

路線地圖

http://goo.gl/pgpPtl

靜如止水的湖塘

▲ F22．15S．ISO50

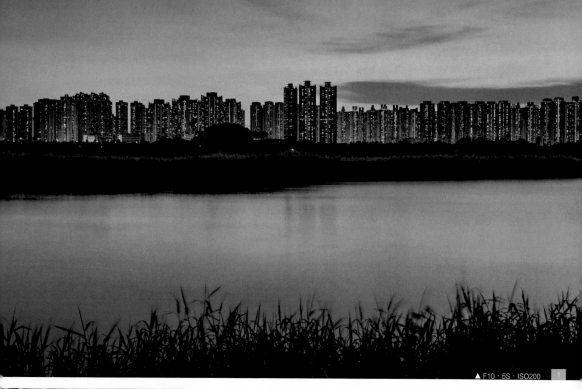
▲ F10 · 5S · ISO200

1. 從前天水圍住宅區也是魚塘
2. 小心紅火蟻
3. 漁穫也算豐富

丫髻小山　俯覽全景

乘小巴到盛屋村口下車，已見一棟棟平房矗立，當中不少
是新型的華美庭園，亦有大量荒廢農田，拐彎來到百米高
的丫髻山山腳，周邊是山墳地帶，從前的人就是喜歡這種
格局，把先人安葬附近，保佑後世子孫。走過碎石小路，
伴隨被山火燒過的矮林和大石，10分鐘已來到一處視野極
佳的高地，近處是山下吳屋村、大井圍和濕地公園，也有
佔地廣大的元朗工業邨，天水圍大廈如圍城密布，不少人
喜歡在丫髻山欣賞日落晚霞。

天后古廟

小知識

歷史悠久的大井圍天后
廟落成於 1689 年，80 年
代由吳屋村、盛屋村和
大井圍三村籌款重建，
廟中有清朝時期的爐鼎
和鐵鐘，極具歷史價值。

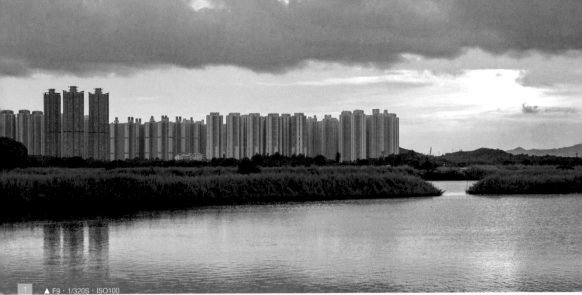

1 ▲ F9．1/320S．ISO100

1. 天水圍的日落
2. 受觀鳥會薇詰作魚塘考察導師
3. 阡陌上的單車友

魚塘景致 樸實無華

欣賞過元朗風景後可回到豐樂圍田基路段，首要注意的是錯
綜複雜的通道容易迷路，部份地帶亦鎖上鐵閘不能進入，沿
路有不少紅火蟻巢穴，需要多加提防。路的兩旁就是廣闊水
深的魚塘，有些簡陋小屋仍有人居住，亦有部份已殘破荒
廢，只剩幾根插在水中的木樁，這都是拍攝的好題材。靜待
日落餘暉慢慢籠罩，如詩似畫的情景就會出現，變化多端的
雲彩反映在水面，渲染成一個大型調色盤，多以前景納入構
圖，例如一間破舊木屋，腳邊的一束小花，湖中的張張漁網，
又或是枝葉繁生的大樹，可以拍出現場特色。

拍攝過後，因著前方部份魚塘已被圍封，建議沿來路回到盛
屋村離開。

小知識

豐樂圍發展

城規會於 2013 年批准地
產商於豐樂圍興建 19 幢豪
宅，雖然不是把整片魚塘
鏟平，亦加入一些保育元
素，但環保團體認為建屋
對生態影響嚴重，已提出
司法覆核阻止，而世界自
然基金會 WWF 也因疑慮未
曾解決，拒與發展商合作，
擱置倡議豐樂圍項目。

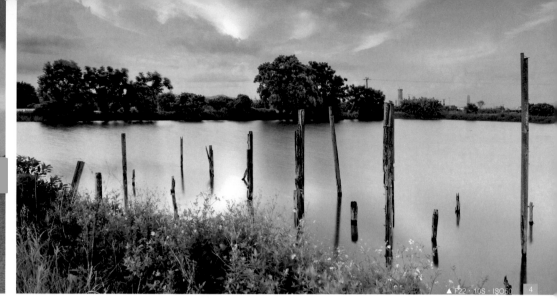

▲ F22．10S．ISO50 4

善用濾鏡 拍出佳作

美麗的魚塘就像一面屏幕，可映照天空絢麗的雲彩，只要使用適當濾鏡，就能營造不一樣的畫面，CPL偏光鏡是一件神器，調至某個角度時可以減除景物表面和水面的雜光，看起來更加飽和清澈，亦有延長曝光的作用，能令魚塘平滑如鏡。GND漸變灰鏡可平衡天空和地景光差，得出色彩豐富的影像。

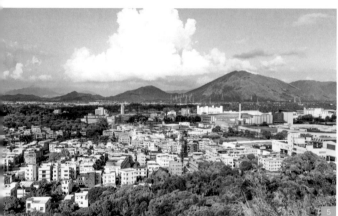

5

6

4. 止的水面是一面鏡
5. 吳屋村和大井圍
6. 廢棄魚塘的下一步是建樓

小知識

香港魚塘生態保育計劃

香港觀鳥會獲基金資助，推出新界西北魚塘保育的試驗計劃，與當地漁戶合作，提高魚塘生態價值，他們更定期舉辦不同活動如魚塘講座、魚塘攝影班和魚塘體驗工作坊等，介紹香港人認識魚塘，一年一度的香港魚塘節更是大獲好評。

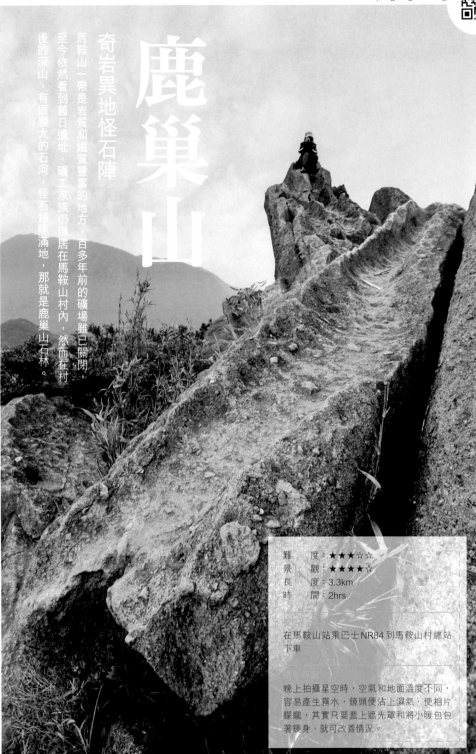

路線地圖

鹿巢山

奇岩異地怪石陣

馬鞍山一帶是岩質和鐵質豐富的地方，百多年前的礦場雖已關閉，至今依然看到舊日遺址，礦工家族仍隱居在馬鞍山村內，然而在村後的深山，有遍廣大的石河，怪石鋪陳滿地，那就是鹿巢山石林。

難　度：	★★★☆☆
景　觀：	★★★★☆
長　度：	3.3km
時　間：	2hrs

在馬鞍山站乘巴士 NR84 到馬鞍山村總站下車

攝影課堂

晚上拍攝星空時，空氣和地面溫度不同，容易產生霧水，鏡頭便沾上濕氣，使相片矇矓，其實只要套上遮光罩和將小暖包包著鏡身，就可改善情況。

怪異的天然石槽

▲ F8，1/400S，ISO100

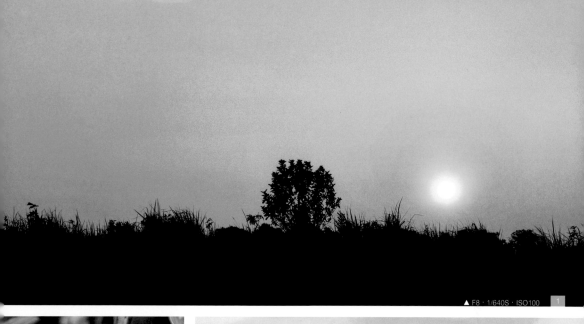

▲ F8．1/640S．ISO100 1

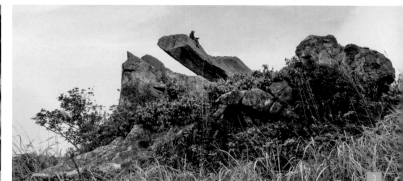

1. 金光映照草坡
2. 石林內也有嬌柔的野牡丹
3. 巨大無比的鱷魚張口石

魔境異域　千奇百怪

馬鞍山村停車場可通往郊遊徑的起點，輕鬆步過河流和石級到達山坳涼亭，這裡是多條路線的交匯點，亭後的狹窄小路可登上小山崗，正是巨石橫陳的鹿巢山東峰，本來幽靜深邃的石林已經足夠神秘，如果在陰天到來更像進入了魔境，岩層被侵蝕得奇特怪異，有的像魔獸，有的似鬼爪，更有的像火星地貌，令人不寒而慄。其中有幾塊著名的岩石，分別是鱷魚張口石，龍船石，蜥蜴石和蝴蝶石，每一件都形神皆似，讓人一見難忘。雖然鹿巢山只有414米，但山上沒有高樹，附近高山也不太接近，可以清楚細看群山環抱的景觀，石芽山、女婆山，馬頭峰和彎曲山也飽覽無遺，人如置身翠綠圍城。

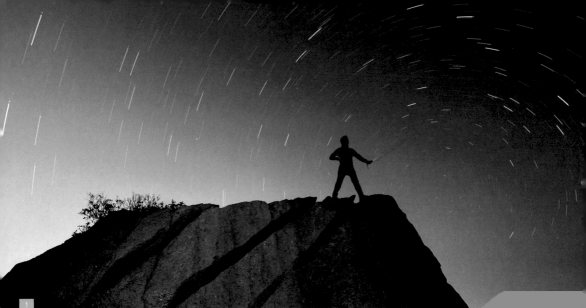

1. 星空下的試劍石
2. 越野車探秘
3. 遠眺草木茂盛的山頭

石壟仔深谷石河

在山上四處張目，不難發現矮林區有道長長石堆，數十米長的石林岩塊呈深灰色，部份是紫紅色，全都三尖八角，滿佈蝕溝，沒人知道這大片石鼓從何而來，但估計是山上崖坡因長年零侵蝕風化，倒塌後傾瀉到山溝，形成這道奇異石河，雖然神秘石堆令人興奮不已，但必需注意安全，因為部份石隙寬闊，高差亦大，容易發生危險。

小知識

馬鞍山石礦場

礦場早於 70 年代關閉，剩下的遺址卻成為探險者的樂土，馬鞍山村對上山頭發現被開採過的道路和石山，現已長滿雜草，然而礦洞內的地龍才是探險者夢寐以求的地方。

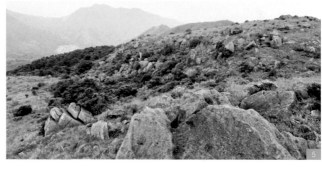

地質及岩石

鹿巢山石質主要是火山形成的凝灰岩，包含大量冰晶和火山礫，這些岩石容易被風化蠶食，因此岩石表面經過歲月磨洗只剩槽溝，變成千奇百趣的岩石。

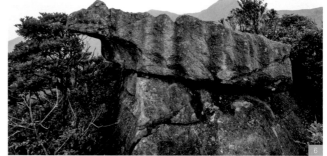

4. 像一隻蟾蜍嗎？
5. 下望是長長的石壟仔石河
6. 神似的蜥蜴石

繁星閃耀試劍石

馬鞍山雖然燈火通明，但深藏在石林仍然可以看到星空。有次半夜來到山上，滿天星斗頂在頭上，試著以不同形狀的石頭作前景，襯托星空的浩瀚無邊，當中的一塊充滿裂縫的試劍石最為有趣，整齊的裂縫如被利劍切過一樣，拍攝時加入人物和道具，以及適當的後製，可增加相片的玩味性。

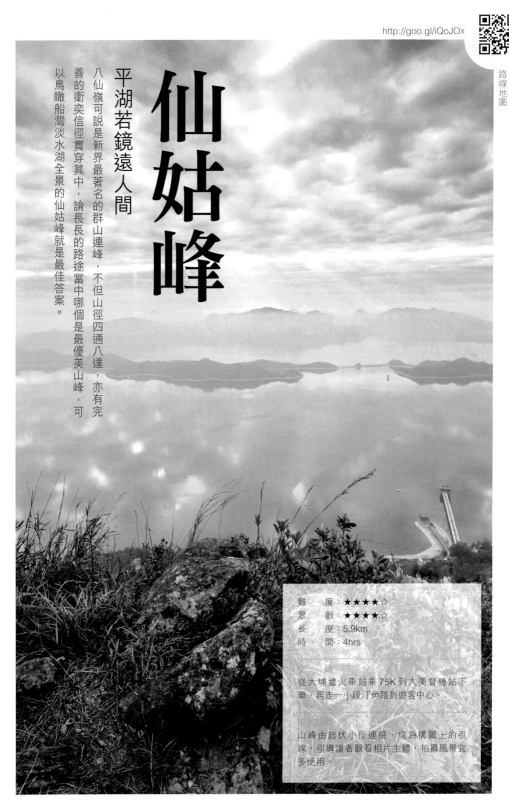

仙姑峰

平湖若鏡遠人間

八仙嶺可說是新界最著名的群山連峰，不但山徑四通八達，亦有完善的衛奕信徑貫穿其中，論長長的路途當中哪個是最優美山峰，可以鳥瞰船灣淡水湖全景的仙姑峰就是最佳答案。

難　　度：★★★★☆
景　　觀：★★★★☆
長　　度：5.9km
時　　間：4hrs

交　　通
從大埔墟火車站乘75K到大美督總站下車，再走一小段汀角路到遊客中心。

山峰由起伏小徑連接，成為構圖上的引線，引導讀者觀看相片主體，拍攝風景宜多使用。

金光倒照如鏡水面
▲ F8，1/80S，ISO100

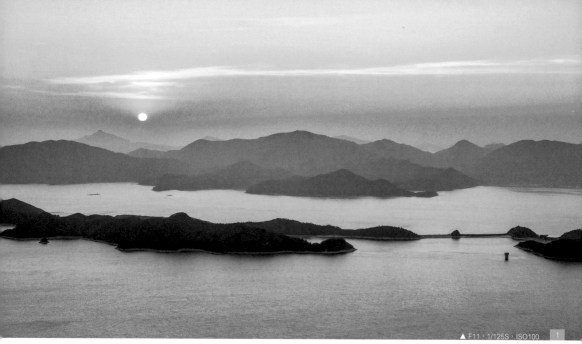

▲ F11・1/125S・ISO100

綠蔭教育徑

從八仙群遊客中心起步，走進引水道是登山入口，前行幾步就是令人傷感的春風亭，也是八仙嶺自然教育徑的路段，雖然路況良好，指示清晰，但上斜幅度不少，如夏天走起來會加倍吃力，幸好教育徑樹木叢生，遮掩了大部份陽光，加上沿路都有植物知識介紹，不致太過沉悶，轉眼來到分支路，直走可到新娘潭，左轉就能登上八仙嶺的第一峰：仙姑峰，續走比剛才更斜的路，畢竟它也有500多米高，慶幸這段衛奕信徑護理不錯，可以讓人安全地登上頂峰。

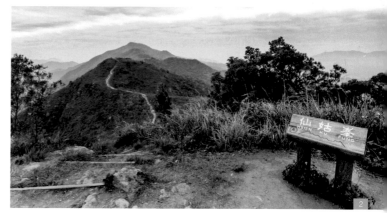

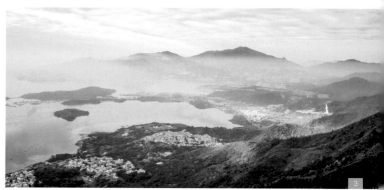

1. 旭日初升在湖上
2. 舊製的仙姑峰木牌
3. 寧靜的船灣海角

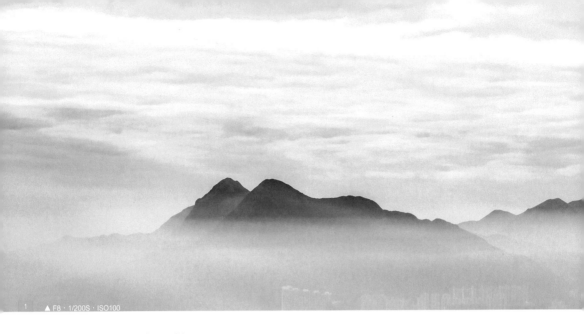

1 ▲ F8・1/200S・ISO100

美湖絕景盡眼簾

休息一會發現東面樹木頗高，不能欣賞大湖景觀，其實只
要小心地往南下降一小段，就能享受極美的湖光山色，波
平如鏡的淡水湖開闊無阻，近處看見環湖群山緊接，一個
扣著一個，最後完結於馬頭峰，遠望是交疊的西貢山峰，
馬鞍山和整個船灣海都無所遁形。這裡的夏季日出實在意
態迷人，旭日雲彩倒照湖面，伴隨遠景山脈，畫面扣人心
弦。仙姑峰設有標高柱和新製的精美木牌，不少人喜歡全
走八仙，集齊所有路標。

1. 馬鞍山不見了
2. 不容忽視的馬騮崖

2

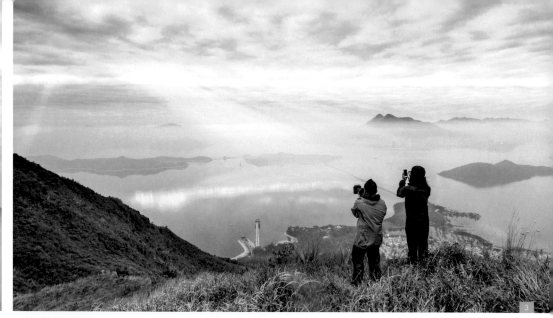

3. 陽光從雲隙中怒放
4. 傷感的春風化雨亭
5. 第二峰設有觀景台

山高遼闊　遠看群峰

旁邊的幾個連峰景色不遑多讓，尤其是純陽峰，純對值得一走，因往西看是交纏不清的壯美山脈，最高點的黃嶺氣勢雄渾，屏風山崖壁嚇人心神，相對東北面的吊燈籠山勢就平易近人得多，如要全走八仙嶺和黃嶺，必需準備充足，熟讀地圖。如沒準備長途路線，建議回到仙姑峰北面分支路，完成教育徑抵達新娘潭。

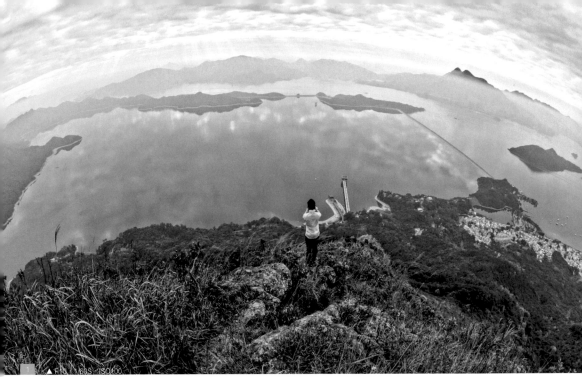

1. 高處不勝寒
2. 樹木研習徑
3. 新式展示牌

小知識

馬騮崖

這處是一條風光美麗的險線，可從春風亭快速地登上仙姑峰南坡，穿過密林後是一處十多尺高的崖壁，需要手腳並用才能攀上，有一定危險，事實上這裡曾發生奪命意外，所以如沒經驗切勿亂試。

小知識

八仙群山

論高低錯落起伏，八仙嶺為香港郊野公園之最，由東至西約分八個山峰，依次序為仙姑峰、湘子峰、采和峰、曹舅峰、拐李峰、果老峰、鍾離峰及純陽峰。連同黃嶺及屏風山一帶山勢，好像一幅巨大屏障，分隔著大埔和沙頭角。

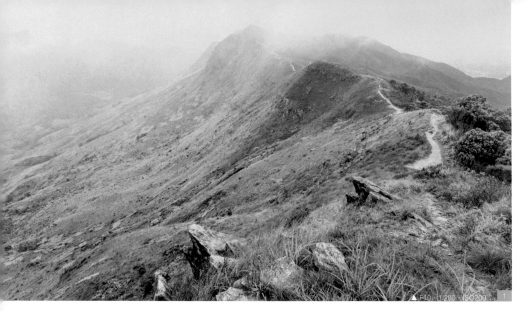

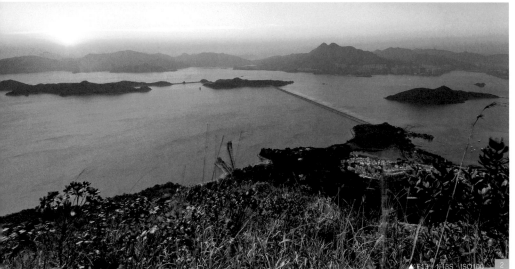

1. 崖壁處處的屏風山
2. 湖面也變成金色

小知識

八仙嶺大火

1996 年一場 40 小時的無情大火，引致 5 名師生死亡，轟動全港，雖然不少人責怪當時的老師粗疏魯莽，但黑暗絕境每每看見人性光輝，當時有老師捨己為人拯救學生，更有行山家奮不顧身到達險境協助，後來政府興建了「春風亭」，意思是春風化雨達人間，紀念老師們的高尚情操。

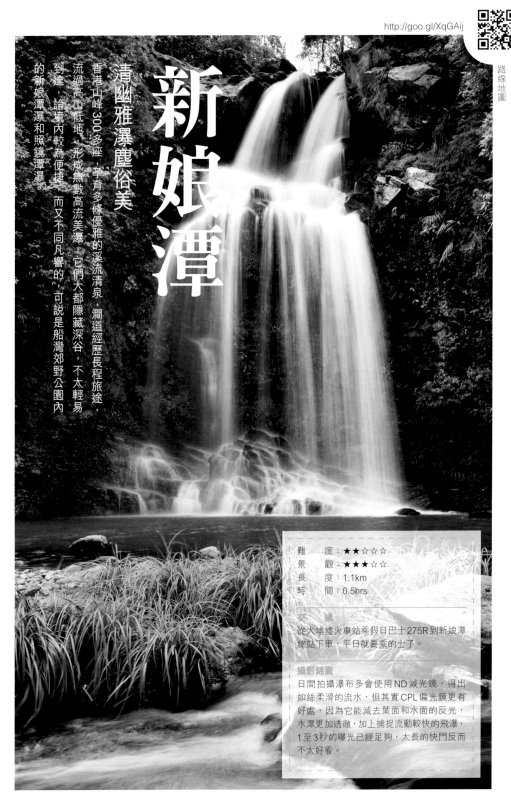

路線地圖

新娘潭

清幽雅瀑塵俗美

香港山峰300多座，孕育多條優雅的溪流清泉，澗道經歷長程旅途，流過高山低地，形成無數高流美瀑，它們大都隱藏深谷，不太輕易到達，論交通較為便捷，而又不同凡響的，可說是船灣郊野公園內的新娘潭瀑和照錦潭瀑。

難 度	★★☆☆☆
景 觀	★★★☆☆
長 度	1.1km
時 間	0.5hrs

交 通

從大埔墟火車站乘假日巴士275R到新娘潭總站下車，平日就要乘的士了。

攝影錦囊

日間拍攝瀑布多會使用ND減光鏡，得出如絲柔滑的流水，但其實CPL偏光鏡更有好處，因為它能減去葉面和水面的反光，水潭更加透徹，加上捕捉流動較快的飛瀑，1至3秒的曝光已經足夠，太長的快門反而不太好看。

温柔爾雅的紗絹
▲ F22，1/2S，ISO50

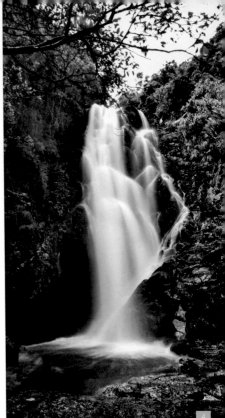

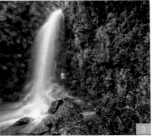

1. 河川是蜻蜓產卵地
2. 溪邊小紅花
3. 澎湃的飛流
4. 疑是銀河落九天？

潛藏幽地　鬼話連篇

新娘潭名字由來有兩個，其中一個傳說比較嚇人，話說從前有一位女子由烏蛟騰下嫁到鹿頸，轎夫因新娘潭石頭濕滑，把花轎和女子一同跌落潭底斃命，自此新娘潭經常鬧鬼，有人看到水中露出女人雙腳，更傳照鏡潭有神秘女子梳頭。然而令人心寒的背後是卻是絕美景致，瀑布從15米高直墮清潭，澗水彷彿從天而降，發出隆隆巨響，試過走到瀑底任由水流擊打身上，其壓力之大難以想像。

小知識

賞瀑安全事項

首要留意天氣情況，大雨時不應前往，連日暴雨後也不可走近，因為泥土可能已蘊藏大量水份，隨時一觸即發，也不可以跳入潭水，因為潭底鋪滿亂石，容易發生危險。

F22 · 1/10S · ISO50

1. 苔蘚植物依附濕壁
2. 路口休息亭
3. 自然教育徑

白練若紗　飄渺如煙

雨後水源充沛，看著散落的水流就會明白新娘潭名字的由來，瀑布由上下兩部份組成，上半水流左右分散，下半卻匯成一束，儼如一條雪白的吊帶婚紗裙，渾然天成的形像栩栩如生，實在令人嘖嘖稱奇。清流因石頭激起漫天水氣，像白皙粉末彌漫空中，沾濕在旁的樹木和小草，讓整個場景充滿詩意。

▲ F7・1/400S・ISO400

1. 當年新娘從這裡過橋嗎？
2. 彩蝶隨處可見
3. 寬闊的澗道

照鏡潭水 清澈見底

從新娘潭路走過典雅涼亭，沿著木橋到達自然教育徑，就會聽到淙淙響聲，右面就是溫柔的新娘潭瀑，再往前走就是澎湃的照鏡潭瀑，筆直的崖壁高達35米，雨後急湍流瀉，冰涼水花四濺，氣勢讓人窒息，難怪被譽為香港最壯觀的瀑布。然而它也有細膩一面，照鏡潭又名灶頭潭，絹絹流水分成上下兩潭，水質清澈見底，引來不少遊人嬉水，及後澗道漸轉平緩，伴隨青蔥綠草，日光樹影婆娑，趣意盎然。

一段郊遊小徑，有著兩道截然不同，風格迴異的美瀑，附近亦有完善設施如停車場、洗手間、燒烤場和大草地等，十分適合初階者，離開時沿教育徑走回新娘潭路，有興趣更可加遊烏蛟騰入口的抗日紀念碑。

小知識

新娘潭石橋

這度其不揚古老石橋，雖有110年歷史，稍為修理後依然堅固如昔，從前烏蛟騰村民就靠它通往涌尾。

小知識

抗日英烈紀念碑

在烏蛟騰路入口的石碑建於2010年9月，以紀念三年零八個月香港淪陷期的英勇村民，他們為保家園奮不顧身，堅拒投降而被日軍殘殺。

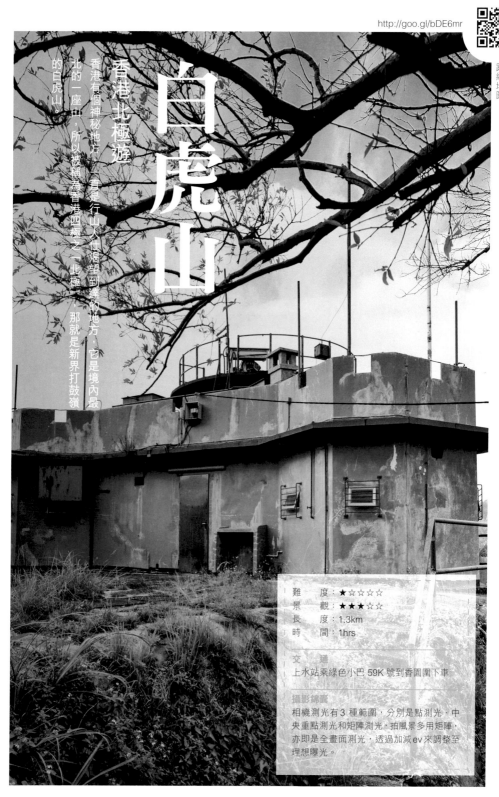

白虎山

香港北極遊

香港有個神秘地方，一看是行山人仕渴望到達的地方，它是境內最北的一座山，所以被稱為香港四極之「北極」，那就是新界打鼓嶺的白虎山。

難　　度：★☆☆☆☆
景　　觀：★★★☆☆
長　　度：1.3km
時　　間：1hrs

交　　通
上水站乘綠色小巴 59K 號到香園圍下車

攝影錦囊
相機測光有 3 種範圍，分別是點測光、中央重點測光和矩陣測光，拍風景多用矩陣，亦即是全畫面測光，透過加減 ev 來調整至理想曝光。

麥景陶教堂

▲ F9．1/200S．ISO100

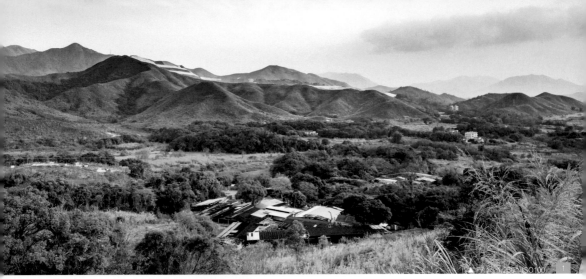

1. 展目禾徑山和紅花嶺
2. 完整的機槍堡
3. 香園圍更樓

昔日禁地 更顯神秘

白虎山別名白花山，看看在東面山腰的警察行動基地門牌就一清二楚，基地亦是三四十年代英軍駐紮的一個地方，所以建有直升機坪在旁邊的土丘上。高度不足100米的白虎山，特色景點也不少，從前需要申請禁區紙，如今因著邊境開放，要到訪這只老虎變得輕而易舉。

北極之巔 遠眺群山

從香園圍轉入蓮麻坑路，往東走幾分鐘就是登山路口，續走馬路至盡頭是另一個直升機坪，看到一間不知用途的鐵皮廢屋，旁邊是昔日的機槍堡，內外保持完整無缺，窗口全向北面邊界。遠處有樓梯可到山上，分左右兩路，左邊往水務署的定壓池，附近有巨型纖維水箱，草叢中隱約看到白色東西，正正就是白虎山的最高點，一場來到當然要替這個香港境內最北的三角測量站拍照記念，可惜身旁草高及胸，雖未能察看西面環景，卻可清楚細數東面群峰：鹿湖山、禾徑山、龍尾頂、銅鑼坑、紅花嶺和黃茅坑山等。

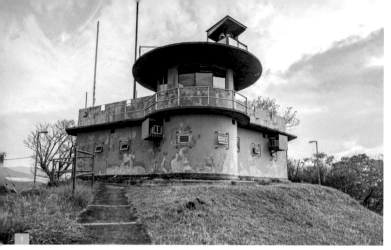

舊日保壘 歷史教堂

沿來路離開時,千萬別錯過右路的二級歷史建築:麥景陶碉堡,隔著圍欄可看見墨綠色的警崗保養良好,三角型的外貌相當特別,設有圓柱型瞭望台監察邊界的非法入境情況,現在已人去樓空,完成了重要的歷史任務。碉堡前向內地展目,看見高聳的梧桐山和電視塔,山下盡是密布的住宅大樓,反觀香港變得非常「落後」,只有「不值錢」的百年鄉村、廟宇祠堂、農田濕地和古老礦場。

1. 墨綠色的警崗
2. 深圳邊界就在眼前
3. 不知用途的鐵皮屋
4. 北極之顛

1. 登山之途
2. 香園圍景色
3. 石級盡頭可找到標高柱

蓮塘口岸 難分界線

回程時可沿蓮麻坑道回文錦渡，會看見香園圍過境口岸的前期工程如火如荼，正如政府網頁上口號：「以人為本，兩地相連」，發展局文件透露：假設到2030年深圳居民可以免大陸出境簽證到訪香港，預計新口岸每日最多需要處理客流量30,700人次及車流量20,600架次！香港這道屹立多年的邊界，因著中港「融合」、「接軌」和「交流」，變得愈來愈模糊不清了。

小知識

一塔三尖四極

除了北極，旅者還為香港不同地方配上特別的外號，雖然時有爭論，卻無損探索之趣味：
一塔：鳳凰山羅漢塔
三尖：釣魚翁、蚺蛇尖、青山
四極：東極 - 西貢長咀；南極 - 清水灣佛堂角；西極 - 屯門爛角咀。

井頭

短途閒遊樂半天

香港海岸曲折多變，生態物種各式各樣，紅樹林、彈塗魚和招潮蟹等生長繁茂，加上地點便利，是假日消閒的好去處，泥涌至井頭一帶，環境舒服自然，絕對值得一走。

難　度	：★☆☆☆☆
景　觀	：★★★☆☆
長　度	：3.1km
時　間	：1.5hrs

交　通
大學站乘綠色小巴 807K 到泥涌巴士總站下車

攝影錦囊
陽光充沛的日子，走到海岸拍攝風景，多用三或四分構圖法，地、山和天各佔一部份，帶出天地和諧的感覺，偶然加入一些人物或動物以添加生氣。

晨光中的海岸

▲ F16．12S．ISO100

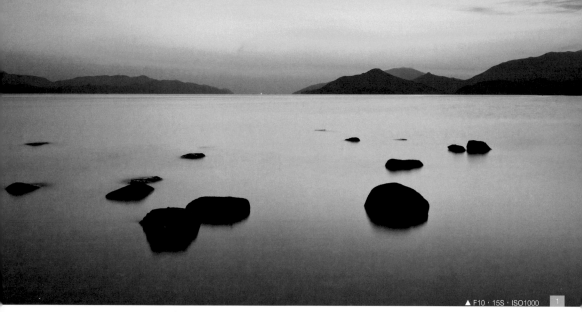

▲ F10，15S，ISO1000

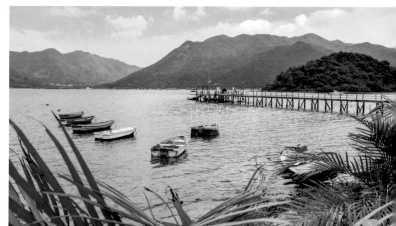

1. 慢快門使水波平滑
2. 三杯酒的另一角度
3. 伸延到海中的碼頭

便捷地點 多姿多采

假日熱點泥涌是個可以消磨半天的海灣，不少人到來享受
一個閒情洋溢下午，有的放風箏，有的燒烤露營，有的玩
水摸蜆，有的在碼頭垂釣，附近設有洗手間、停車場和各
式餐廳。而我們最喜歡在這裡拍攝日出，海浪不大的石灘
長著一堆堆的紅樹林，旁邊有個伸延到海中的破舊碼頭，
對面西貢滿是交纏的山峰，整個環境讓人安舒坦然。

小知識

三杯酒兩杯茶

企嶺下碼頭對出的島嶼有個
趣緻名字，叫作三杯酒兩杯
茶，原因島上有五個並排的
小峰，猶如一套中式茶具。
附近本已水淺，水退後更露
出海床，閒說昔日盛產青口
和帶子。

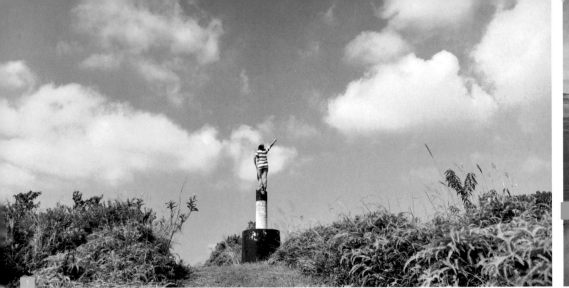

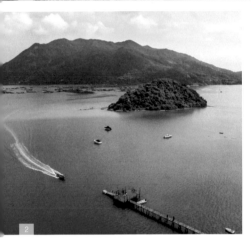

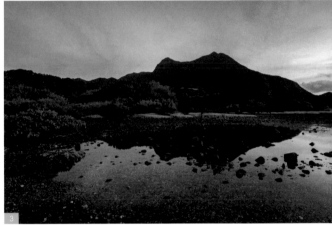

1. 小山崗的最高點
2. 企嶺下海的翠綠湖波
3. 峯下海邊望馬鞍山

單車小徑　閒情漫賞

沿海邊小路可通往屬十四鄉的峯下村和井頭村，踏單車是
最佳的郊遊方法，那裡是密集的平房村屋和青翠的高爾夫
球場，走到海邊碼頭使人豁然開朗，寧靜的海面倒影榕樹
澳後的青山，海中有一個個並列的漁排，也是假日開放的
消閒中心，適合燒烤和派對，特別一提是海中有個連島沙
洲：烏洲，水退時可徒步走過。

小知識

十四鄉

企嶺下海沿岸的十四條相連
鄉村簡稱十四鄉，地理上屬
大埔區，其中的西徑、井頭
和峯下較多人居住，當中企
嶺下老圍則最為古老，清朝
中期已有人在，村屋都建在
高高的石台上，更有堅固圍
牆保護。

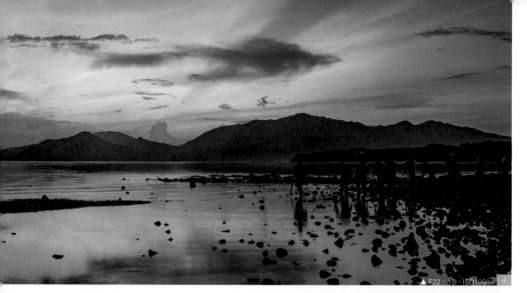

▲ F22．1S．ISO100

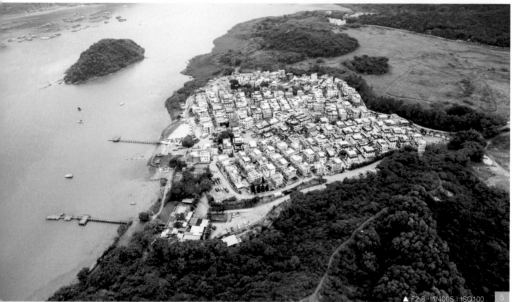

▲ F2.8．1/400S．ISO100

4. 泥涌石灘的曙暮暉
5. 俯視井頭村的密集平房

企嶺下海 風光秀雅

離開碼頭可鑽進叢林，那是個50米的山崗，路寬平緩極容易走，步過山墳來到山頂標高柱，景色開闊得讓人讚嘆，面前有個小島，叫作三杯酒，對面是八仙嶺下的船灣海景，也能看到雞公山，畫眉山和石屋山的高聳挺立，而這個角度欣賞馬鞍山最為神似，天氣晴朗下的幽山碧海，讓人心懷舒泰，寫意無窮。

http://goo.gl/QoH4hk

路線地圖

坪洋

東北大草原

打鼓嶺是新界東北的一個地區，包含大大小小村落數十條，其中較多人認識的坪洋村，近年因著一片廣闊白茅草而聲名大噪，好趁機來到發展前，留下歷史照片。

難　度：★☆☆☆☆
景　觀：★★★★☆
長　度：4km
時　間：1.5hrs

交　通
上水站乘78K巴士到禾徑山路下車

攝影錦囊
白茅草和芒草一樣，都是以逆光拍攝較為吸引，不妨開大光圈，以淺景深拍出矇矓美，留意盡量不要走入草叢，地上的蟻巢多不勝數。

草原上的金星
▲ F11．5S．ISO100

▲ F8，1/8S，ISO100　1

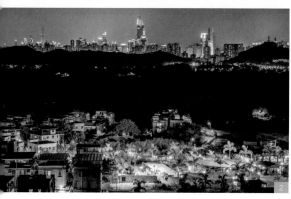

2

1. 彩雲滿天飛
2. 坪洋村燈火微亮

風水神木　護村屏障

禾徑山路轉入禾徑山村，村內沒有太多人居住，旁邊卻有豐盛的風水林，數株樟樹茁壯而生，枝葉繁茂遮蔽日光，樹幹粗糙不平，聞說有數百年歷史，所以被列入古樹名木冊。現代城市人對森林相當陌生，抬頭只見大廈不見天，從前的人喜歡在樹下談天、乘涼、下棋或講古，自然與人之間距離接近，甚至融入生命，這樣的舊時生活，或者藉著大樟樹的氣根，讓人呼吸一下鄉間氣息。

廣大草原　一望無際

再沿柏油路走向坪洋村，本來可以走上墳地小山崗看看風景，可惜近年大型工程已經展開，本來綠油油的田野轉成黃泥土地，已經沒有拍攝的興緻。入村後走向西面墳地，那是一個叫石澳的地方，去年被發現荒田長出無窮無盡的白茅草，一串串如穗的種子隨風揚起，夕陽斜照下彷如一片黃金海浪，不遠處有幾個小山頭，可以慢慢登上，從高而下欣賞這個罕有奇觀，此情此景引來大家爭庽走訪，拍下不少優美的畫面。

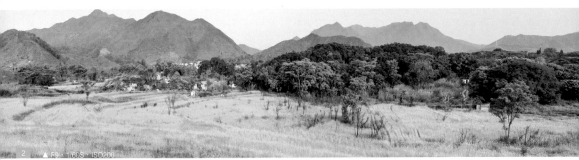

1. 夕陽把天空和小草染紅
2. 廣闊的白茅草坪

發展洪流 誓不留情

坪洋村和其他新界村落一樣，環境寧靜簡約，出入的村民都友善可親，被問路時笑面迎人，如此種種的古樸環境和人情味道，在這個過度發展的城市，實在珍貴罕有。查看過東北發展地圖，靜默了一會，原來這個廣闊的草場，已被納入發展範圍，意味著當中的每一棵樹、每一根草、每一朵花，將被推土機夷為平地，埋葬在豪宅華庭的地基裡土。鏡頭只能讓影像留在記憶，現實世界卻把舊事舊物清洗抹掉，好像從沒存在過，我們的香港，還剩多少個大草原？

小知識

打鼓嶺

打鼓嶺小村北接深圳的黃貝嶺村，舊時雙方村民時有爭拗，甚至動武，人少的打鼓嶺處於弱勢，所以每爭執時都會擊打山上皮製大鼓，通知附近村民群起對抗，打鼓嶺一名後來成為該區統稱。

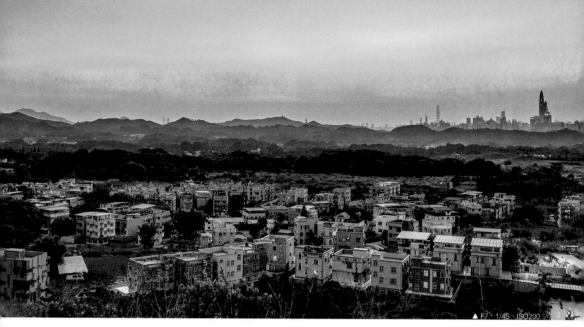

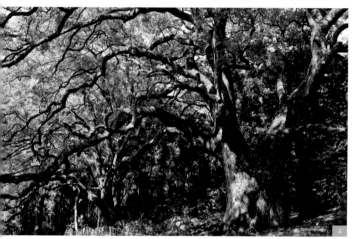

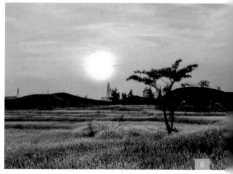

3. 坪洋及坪峯全貌
4. 老而彌堅的大樟樹
5. 航拍機大派用場
6. 荒田美景,時日無多。

小知識

白茅草

白茅草其實只是野草,根部清熱生津,口味甘甜,所以有人製成可口的竹蔗茅根水飲用,但農夫並不喜歡頑強的白茅草,因為它生長迅速而阻礙農作物收成,密集的根莖亦很難拔除,所以被人稱為十大惡草。

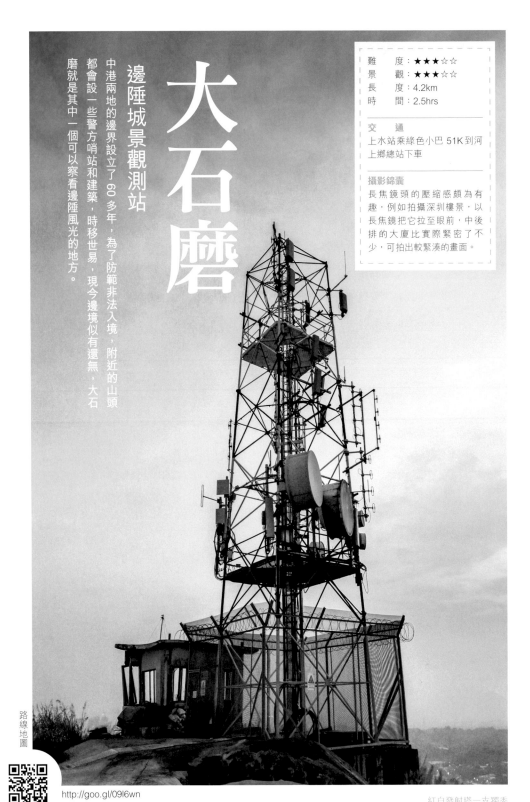

大石磨

邊陲城景觀測站

中港兩地的邊界設立了 60 多年，為了防範非法入境，附近的山頭都會設一些警方哨站和建築，時移世易，現今邊境似有還無，大石磨就是其中一個可以察看邊陲風光的地方。

<table>
<tr><td>難</td><td>度：</td><td>★★★☆☆</td></tr>
<tr><td>景</td><td>觀：</td><td>★★★☆☆</td></tr>
<tr><td>長</td><td>度：</td><td>4.2km</td></tr>
<tr><td>時</td><td>間：</td><td>2.5hrs</td></tr>
</table>

交　通
上水站乘綠色小巴 51K 到河上鄉總站下車

攝影錦囊
長焦鏡頭的壓縮感頗為有趣，例如拍攝深圳樓景，以長焦鏡把它拉至眼前，中後排的大廈比實際緊密了不少，可拍出較緊湊的畫面。

路線地圖

http://goo.gl/09l6wn

紅白發射塔一支獨秀
▲ F7.1・1/2S・ISO200

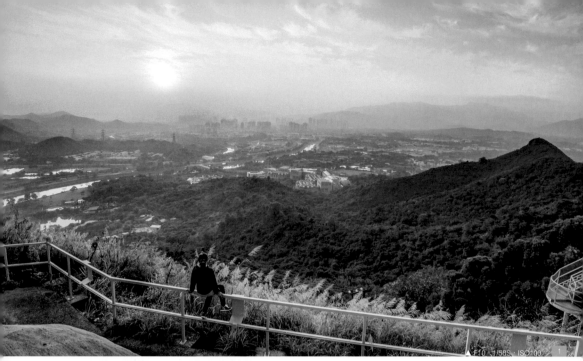

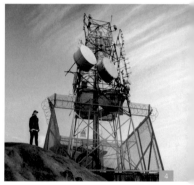

1. 暖暖的晨曦
2. 廢棄軍營外貌
3. 內裡凌亂一片
4. 人與塔

偏遠古洞 鄉土人家

古洞和河上鄉不為城市人熟知，沒有華麗的豪宅，交通也不算發達，鄰近廣闊河道和墾原農田，近年因古洞北發展鬧的火熱，始為大眾關注。河上鄉其實是一處既古老又美麗的地方，路過快景路是騎術學校和懲教署，前面貨倉旁找到上山的軍事馬路，直走到山頂就是一所幾層高的軍房，外牆完整沒被破壞，只是內部凌亂一點。

小知識

河上鄉

河上鄉位於石上河和雙魚河上游，是古洞區較大的村落，屬於上水鄉事委員會範圍，由侯姓族人於北宋末年興建，村內幾棟祠廟都是年代久遠，包括居石侯公祠、洪聖古廟及排峰古廟，故有人推測大石磨的別稱為排峰。

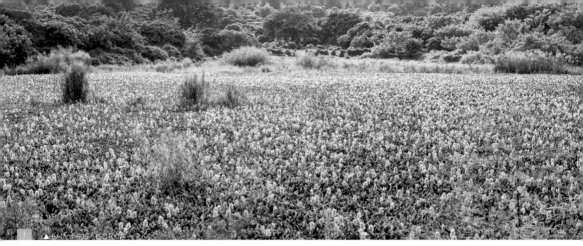

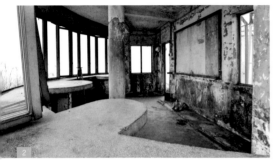

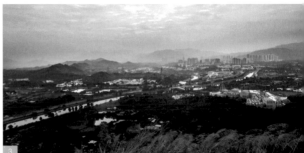

1. 一望無際的花海
2. 哨崗人去樓空
3. 雙魚河及古洞
4. 黎明時份的枯樹

軍用通道 哨崗保壘

樓梯連接山頂直升機坪，大小如一個羽毛球場，側邊有高高的發射塔，紅白間色十分搶眼，塔下是一個被雜草佔據了的小型哨崗，窗口對著內地。邊境縮減後，有遊人到此拍攝日落，皆因這裡邊界風景迷人，前方是蠔殼圍魚塘和蛇嶺，山腳有寧靜的料壆村，後方為深圳福田商業區，那些緊接的大廈就像圍牆一樣，對著香港這邊綠意盎然的土地，景觀有點像馬草壟，不過更為遠大，而且腳邊長滿芒草，夕照時份格外醉人。開闊的山上還可以拍日出，前景是虎地坳和粉嶺市，也能遠望軍地和打鼓嶺鄉土，後面最高的山是禾徑山和紅花嶺。

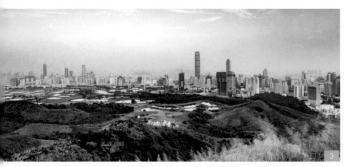

荒廢魚塘 紫花浮萍

下山後不要急著離開，可回快景路的小店吃個豆花盛宴，不用20元便可任意品嘗各式豆品。隨後走到梧桐河邊一個叫石馬的地方，是幾個相連的棄置魚塘，在特定日子裡，浮生植物盛開紫花，蓋滿整個湖面，那是雨久花科鳳眼藍，一年只開兩次花，而且花期極短，花莖高約一尺，小花疊疊滿佈，六片花瓣當中有藍色斑點，有如鳳眼和孔雀羽毛，遠看有點像風信子，卻比它更為優雅，可惜這一帶都逃不過發展命運，好趁挖土機到來前走訪一趟。

1. 白鳥也喜愛雨久花美景
2. 芒草長得很高
3. 西面是遼闊的魚塘和深圳
4. 跟電視台拍攝香港美景特輯

小知識

鳳眼藍

鄉下人常用鳳眼藍餵飼豬隻，因為不用花錢且供應不絕，可是花亦有壞的影響，生長極快的枝葉把水中空氣和養份抽盡，同時密封湖面，嚴重阻礙魚塘運作，所以被視為不受歡迎的入侵植物。

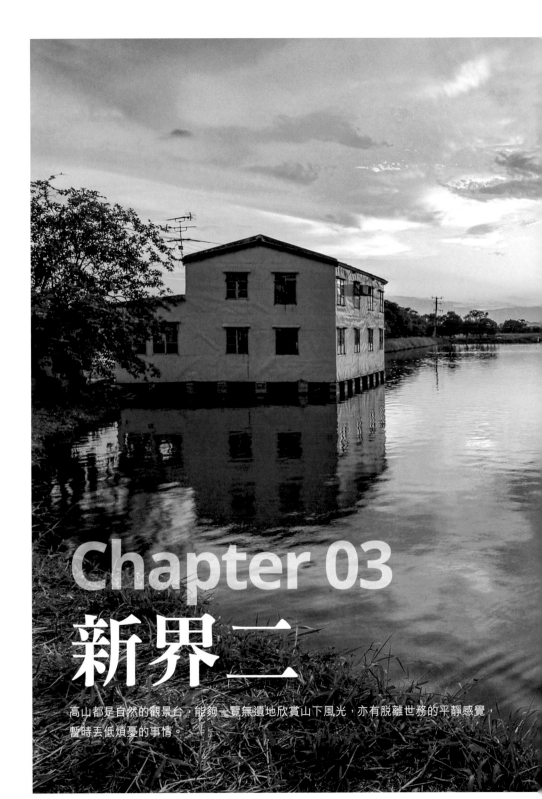

Chapter 03
新界二

高山都是自然的觀景台，能夠一覽無遺地欣賞山下風光，亦有脫離世務的平靜感覺，暫時丟低煩憂的事情。

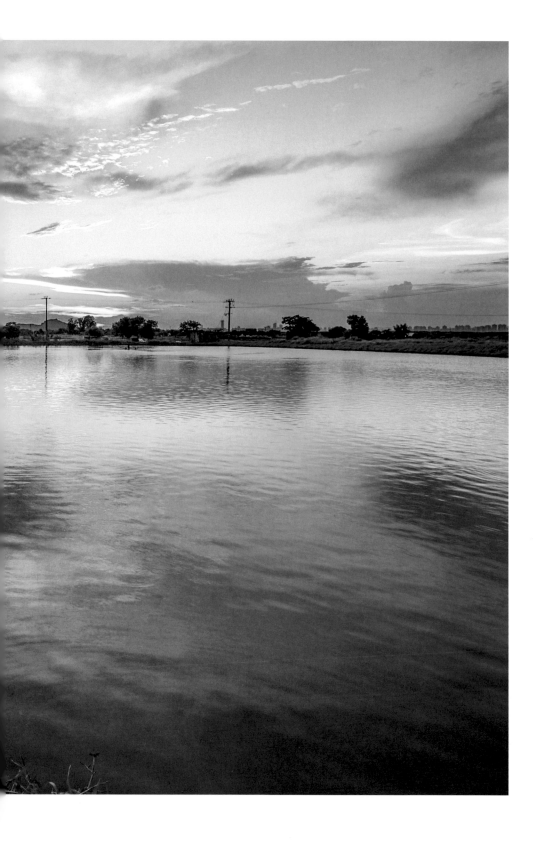

路線地圖

雞公嶺

平原上的青峰翠嶺

雞公嶺西坡面向南生圍和豐樂圍漁塘，山下的鄉村平地較多，所以一直是拍日落的熱點，但貴為元朗最巨大的山嶺，要欣賞它的壯麗面貌，就要從粉錦公路的蕉徑起步。

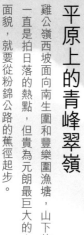

難	度：★★★★★
景	觀：★★★★★
長	度：6.6km
時	間：4.5hrs

交　　通
上水站乘新界專綫小巴57K到蕉徑老圍下車

攝影錦囊
拍攝晴天之下的山野，應善用CPL偏光鏡，既可減除環境雜光，又可增加相片飽和及景物層次，是一件小巧的好工具。

雞公嶺之巔
▲ F8 · 1/1600S · ISO160

▲ F8・1/100S・ISO200　1

隆崇大山　座落平原

雖然雞公嶺在林村郊野公園之內，但所有郊遊設施的指示牌、避雨亭或洗手間均一律欠奉，有的只是圍村和農地環繞，全段路除了近第一個小山丘在植林區內，幾乎沒有高樹生長，所以前行者必需預備充足飲料和防曬用品。自蕉徑老圍開步，穿梭一些村屋和荒田，進入了傾斜的泥徑，不一會就經過巨大電塔，景色漸漸開曠，可以看到蕉徑各村地形分佈，在樹林區一邊休息，一邊可看大刀屻的緊密山形。

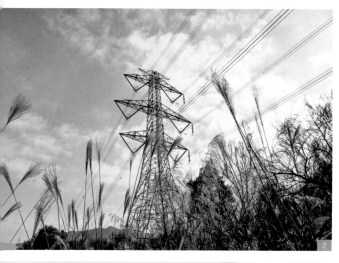

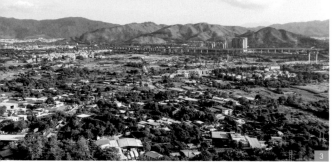

1. 山高望遠
2. 電塔下的柔柔芒草
3. 逢吉鄉和錦田

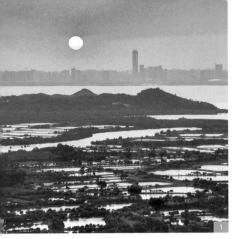

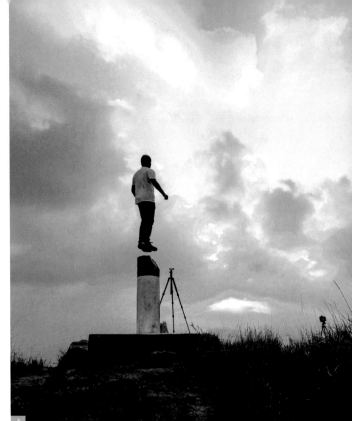

1. 夕照南生圍
2. 側光下的山脈
3. 層層疊疊的山勢
4. 標柱看斜陽

起伏連峰 山高路遙

沿路發現很多車輪輾過的泥坑，那是因為越野車發燒友在此練習，所以行山者務要留意安全。來到旅程中段，快要接近第一高峰，頂部佇立了一堆大石，某個角度看似一個公雞頭，有嘴有冠，難道這是山名的由來？走到石上風景更為遠揚，北面福田的城市樓景，以及近處的牛潭山，蒼翠群嶺盡入眼簾。大東山以芒草著名，雞公嶺也不遑多讓，秋冬夕陽下的野草，有如一片黃金披衣，蓋滿整個山脊。輾轉走到主峰的標柱，開始看到元朗漁塘的景觀，以及逢吉鄉的鄉土氛圍。

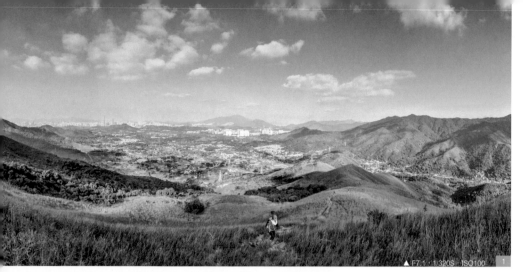

F7.1 · 1/320S · ISO100

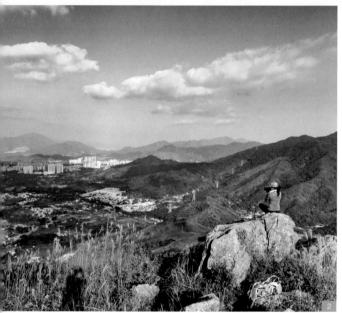

日落勝地 漁塘美景

副峰高374米，有人稱為小掛，位置十分接元朗墟和南生圍，所以附近的小山丘都是賞日落景點，過了發射站後，景觀更為有利，可以安靜地欣賞漁塘風光，夕陽映照並列的金色湖面，一幕幕醉人畫面可想而知，市中心的大廈雖然不算太高，但拍夜景也是相當不錯。

下山路段雖有點高低不平，但約30分鐘就可回到逢吉鄉馬路，可以在士多補給飲品，完成這次長程之旅。

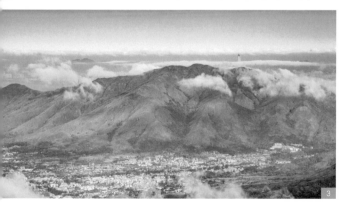

1. 蕉徑和古洞全圖
2. 坐在山上看風景
3. 大帽山看雞公嶺

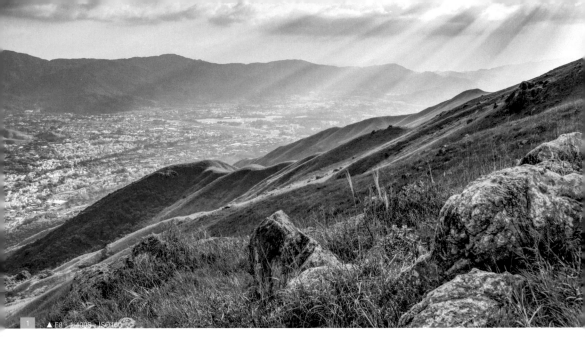

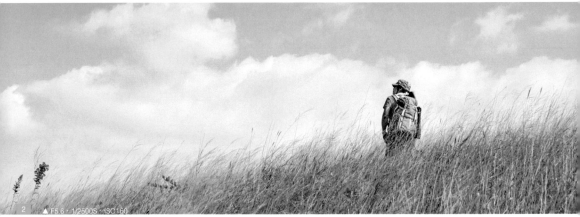

1. 雲隙光如雨灑下
2. 人在天涯

別稱與土名

小知識

585 米的雞公嶺位於元朗新市鎮和粉嶺之間，有著很多別稱和土名。主峰稱為大羅天或大掛，副峰是雞公山、金雞嶺或小掛。而主峰又分三個小山頭，分別為羅天頂、大羅天和龍潭山。

蕉徑老圍

小知識

蕉徑是香港古老鄉村之一，由老圍、新圍、陳屋埔和彭屋四個小村組成。農田面積比列頗廣，因此不少有信譽的農場都集中於此，亦是市民參觀假日農莊的熱門地。近年卻因發展商選中蕉徑建骨灰龕場，村民擔心影響風水，亦會破壞環境，引起了激烈抗爭。

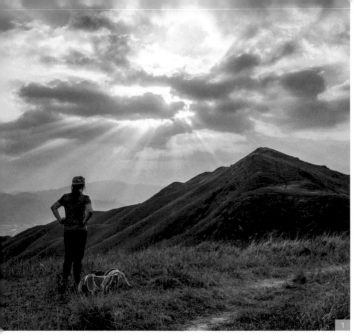

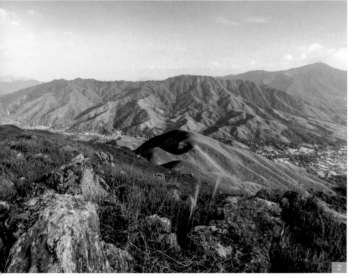

1. 還有高峰要闖
2. 大刀屻遙遙相對
3. 蕉徑村公所
4. 山上花崗岩四散

小知識

香港魚塘

不太多人知道香港漁塘還有出產，而且主要是供應本地食用，規模雖比80年代銳減，亦漸被發展巨輪吞噬，但仍有一些漁戶努力掙扎求存，供給我們淡水魚和小蝦。漁塘四周可以看到很多特色的景物，如棚屋、漁網、雀鳥、基圍、果樹、木橋、荷花和蘆葦等，每一件事物都反映漁村的單純儉樸。

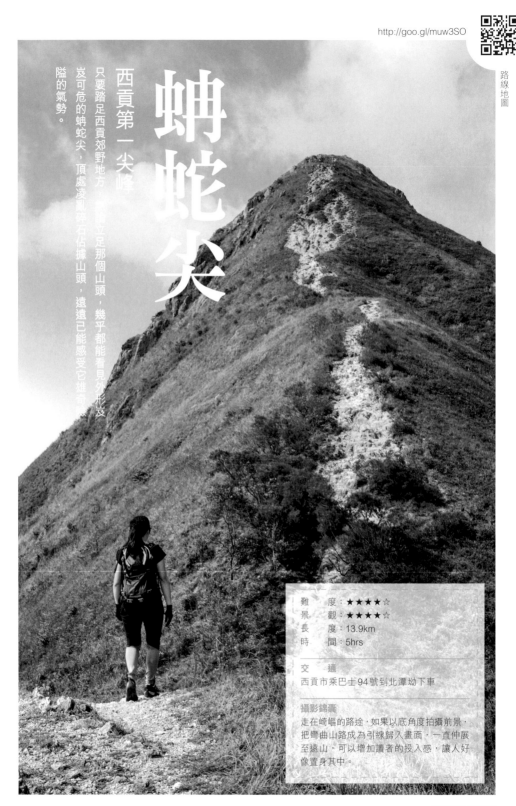

蚺蛇尖

西貢第一尖峰

只要踏足西貢郊野地方，昂首挺立足那個山頭，幾乎都能看見它外形及岌岌可危的蚺蛇尖，頂處凌亂碎石佔據山頭，遠遠已能感受它雄奇險隘的氣勢。

難　　度	：★★★★☆
景　　觀	：★★★★☆
長　　度	：13.9km
時　　間	：5hrs

交　　通
西貢市乘巴士94號到北潭坳下車

攝影錦囊

走在崎嶇的路途，如果以低角度拍攝前景，把彎曲山路成為引線歸入畫面，一直伸展至遠山，可以增加讀者的投入感，讓人好像置身其中。

傲然挺立的高峰

▲ F11．1/400S．ISO100

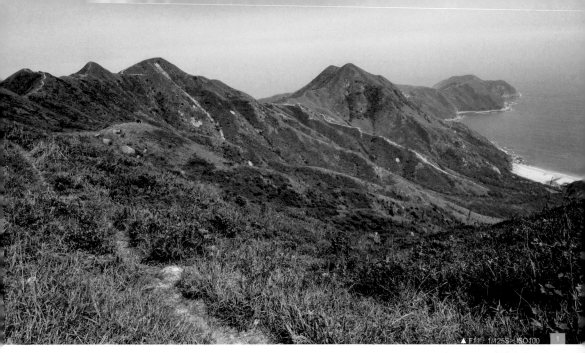

1. 遙見西灣山和大浪咀
2. 杜鵑花在路旁盛放
3. 赤徑海灣

赤徑古村 臨海而建

出發前備好抓地爬山鞋、行山杖、長褲、手套和帽子，預備迎接挑戰。從北潭坳逆走麥徑2段，經過土瓜坪和東心淇的樹林幽徑，到達超過二百多年歷史的赤徑古村，一座座沒人居住卻又掛上新年對聯的客家磚屋建在路旁，偶有假日士多開放，亦有1867年的天主教堂可探索，不遠處看到綠草如茵的赤徑營地，引來閒散的牛群吃草，風浪不大的內灣有碼頭、淺灘和紅樹林，旁邊是青年旅舍白普理營。

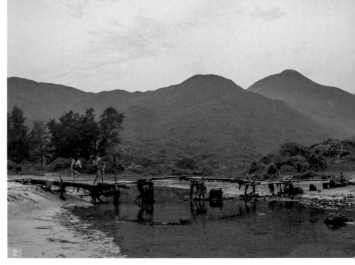

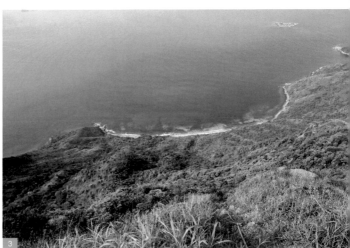

1. 崎嶇不平的崖壁
2. 鹹田灣木橋
3. 清澈見底的蚺蛇灣

山高路斜　崢嶸矗立

來到四通八達的山坳，右轉可到密林的大蚊山，左路走入蚺蛇尖徑植樹林帶，羊腸小路繞著山腰，舉頭盡見蚺蛇尖崢嶸挺拔的懾人氣燄，名為 Sharp Peak 當之無愧。蚺蛇坳左路可經東龍二峯到達高流灣，前方右轉有掌牛山小路下達大灣，繼續前行路況轉差，雨水沖溝令人舉步維艱，幸好中途見到鮮艷的杜鵑花可提提神。

愈接近山頂，路況愈是惡劣，幼沙小石使人極易滑倒，甚至需用雙手撐地，彎身緩緩蠕動。吃過苦頭來終於攀上標柱，你會同意剛才付出的汗水絕對值得，蚺蛇尖景色極目無礙，北脊是一瀉千里的險坡，下有水清沙幼的蚺蛇灣和千溪海岸，東面望著米粉頂和東灣山的山脈層次分明，一直伸延到長咀海岸，居高臨下細賞碧波盪漾的海灣，水闊山高，人頓感忘憂舒懷，有次見過東脊下有東西在動，細心發現竟是牛在吃草，寫意地享受煦暖陽光，真不知牠們是如何爬上山？

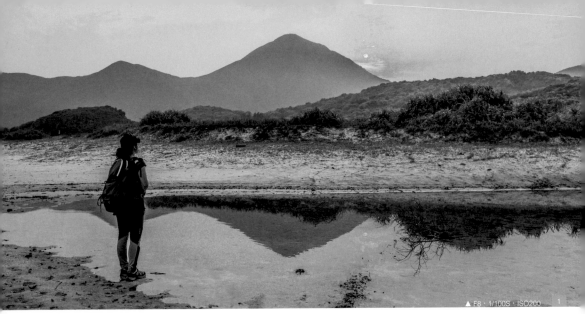

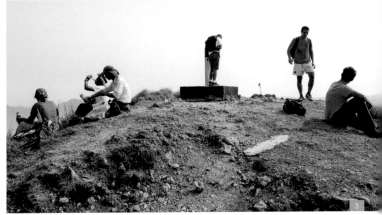

1. 海風柔柔的大灣
2. 紅紅的吊鐘花
3. 山頂的朋友都在喘氣

大浪四灣 世外情調

欣賞群峰過後經掌牛山下降到海灘，需要格外小心，風化沙礫路況絕不好走，建議盡量踏在草頭上或泥坑上增加磨擦，以防滑倒，幾經辛苦到了寬闊的大灣，灘上輕沙幼滑，走在其中舒服自然。大灣、東灣、西灣和鹹田灣合稱大浪四灣，說是境內最優美沙灘也不為過，不少人都喜歡在此露營觀星，靜待日出晨光。再往前走是鹹田灣特色獨木橋，旁邊有設備完善的幾間士多，記著要吃個可口餐蛋炒飯才回到麥徑2段的西灣亭離開。

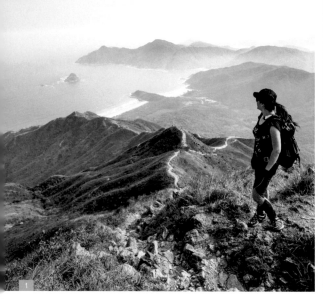

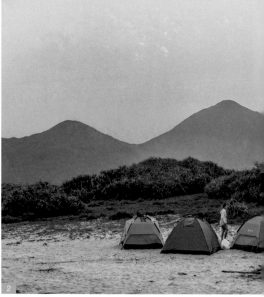

1. 美麗的東邊海岸線
2. 露營是細賞大浪四灣的好方法
3. 赤徑的廢村

小知識

西貢古教堂

天主教在西貢建有多座歷史教堂，有些仍然運作，有的卻已人去樓空，除了赤徑聖家小堂，還有 11 座聖堂分別在：浪茄、深涌、西灣、鹽田梓、大浪灣、北潭涌、蛋家灣、白沙灣、黃毛應、糧船灣和油麻莆。

小知識

香港三尖

香港三尖是指山勢巍然屹立、路況陡峭的三座尖峰，分別是蚺蛇尖、釣魚翁和青山。

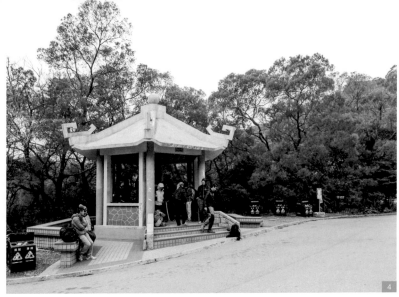

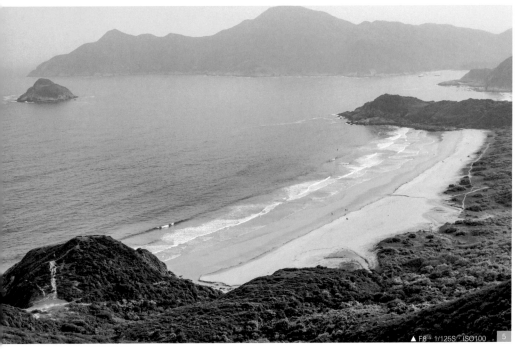

▲ F8．1/125S．ISO100

4. 西灣亭是其中一個終點
5. 大浪四灣之一：大灣

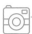

小知識

青年旅舍

香港青年旅舍 HKYHA 成立於 70 年代，在市區和鄉郊共有 7 個營地：昂坪、赤徑、大帽山、摩星嶺、白沙澳、大美督和深水埗，這個非牟利組織與全球 80 多個地區結盟，以平民化價錢提供經濟實惠的住宿及設施，提倡愛護大自然及了解當地文化，曾經到過摩星嶺營地，設備和景觀都是絕好。

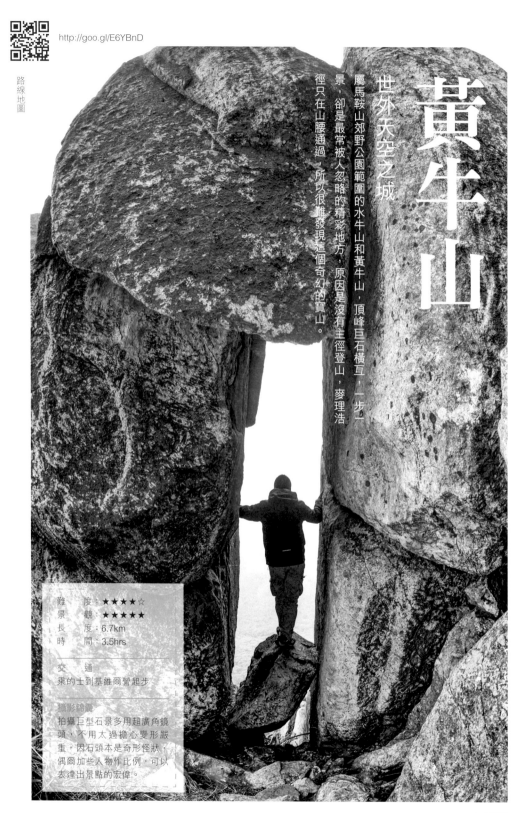

路線地圖

黃牛山

世外天空之城

屬馬鞍山郊野公園範圍的水牛山和黃牛山，頂峰巨石橫亘，一步一景，卻是最常被人忽略的精彩地方，原因是沒有主徑登山，麥理浩徑只在山腰通過，所以很難發現這個奇幻的寶山。

難　　度：★★★★☆
景　　觀：★★★★★
長　　度：6.7km
時　　間：3.5hrs

交　　通
乘的士到基維爾營起步

攝影錦囊
拍攝巨型石景多用超廣角鏡頭，不用太過擔心變形嚴重，因石頭本是奇形怪狀，偶爾加些人物作比例，可以表達出景點的宏偉。

空中疊石

▲ F6.3．1/50S．ISO200

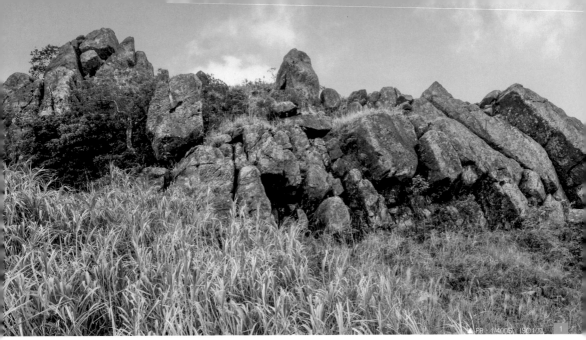

基維爾營與麥理浩徑

海拔604米不算矮山，幸好可以乘車從基維爾營地開始，倒走麥徑4段樹林區，留意有些小路是野牛走出來的，只要順著大路走就正確，途經一處高位叫尖尾峰，1902年的軍方地圖稱作 Heather Hill，所以附近登山坳口又叫 Heather Pass。 離開麥徑轉左入石芽背，路況變成崎嶇難走，繞過途中大石到達黃牛山西脊，景觀豁然開朗，秋冬到來，四野芒草盛放，同樣美景不是大東山獨有。

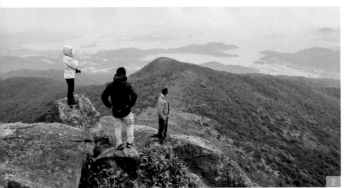

1. 天空之城守衛者
2. 水牛山看西貢海
3. 基維爾營地

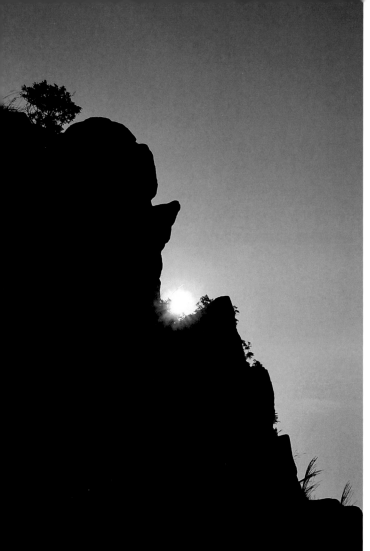

1. 狀如小孩的石頭
2. 打瀉油坳是分支站
3. 孟公窩路盡頭

怪石亂墜　天馬行空

山頂測量柱是個歇腳點，位置在多座山脈中央，所以四方八面都是綠野叢林，人被眾峰環繞，感覺身在世外，留心下方有隱路通往黃牛石城，一處隱秘的石頭集中地，其中最著名的有空中疊石，由幾塊巨岩組成，中間卻是個可藏身的大洞，下方則有形神皆似的獅身人面石，氣勢雄渾不凡，附近還有一巨大岩組如牆垣，近看之下極像動畫裡的機械人，有頭有身有肩膊，鎮守著這個天空之城。不同角度和位置，滿山石形都甚為獨特，雖然前人已為某些石筍命名，但你仍然可發揮想像，思索出更有趣的奇岩，看看你能否找到手指石、兄弟石和孩子石？

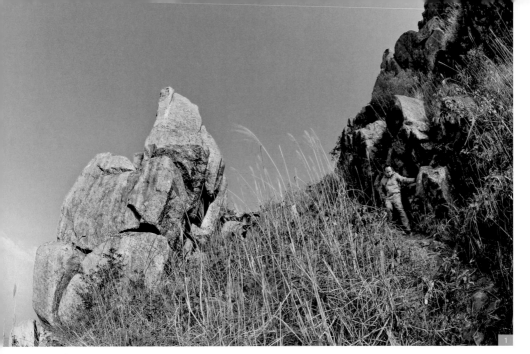

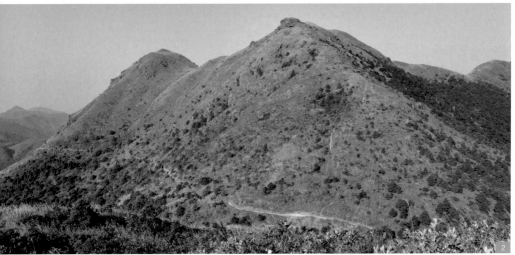

1. 極盡傾斜的路
2. 兩座山峰 不盡相同

群山擁抱 壯麗景致

探秘過後可以回到山頂，連走水牛山芒草叢中的石塔，這裡風景更為明麗，後方有飛鵝山並排的山頭，另一邊是石芽山和馬鞍山群峰，同時可看到沙田區一帶景色，前面迎來西貢全市海景，日出時份更是動人。水牛山英文是 Buffalo Hill，但我們發覺牠更像大嶼山的老虎頭，遙遙虎視山下絕色美景。小心一點下降到打瀉油坳，亦是麥徑的分支路，可沿南路回到西貢孟公窩路離開。

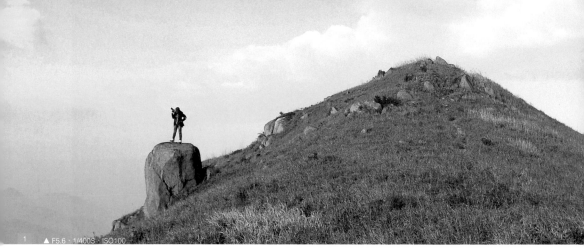

1 ▲ F5.6．1/400S．ISO100

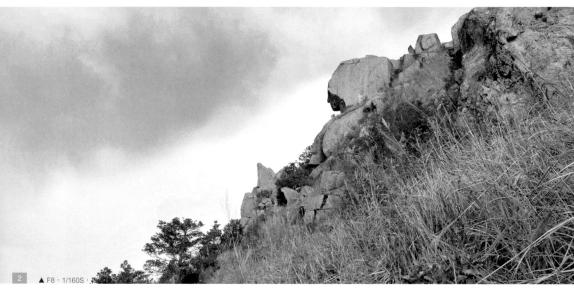

2 ▲ F8．1/160S．

1. 天蒼蒼 地茫茫
2. 獅身人面石
3. 跟記者朋友訪問拍攝

芒草

芒草又叫菅芒花，有點像蘆葦，多生長在向陽的地上和山坡。香港常見芒草有兩種：五節芒和白背芒，如穗盛開的花枝隨秋風起舞，彷彿翻起無盡白浪，如此美態是近年大熱的攝影題材。

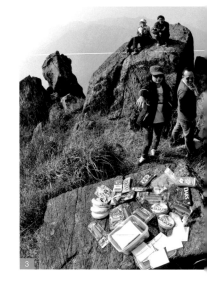

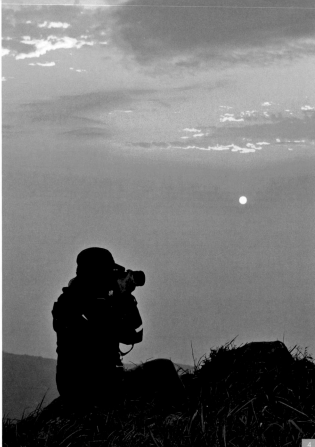

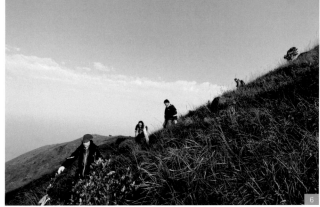

📷

基維爾訓練營

小知識

基維爾營是香港童軍
總會轄下較大型的營
舍，佔地二十萬平方
米，提供露營設施、
野外定向和歷奇活動
等，場內設備完善，
所以亦是一年一度的
毅行者重要補給站。

4. 黎明時份的山野
5. 山上放風箏
6. 黃牛山過水牛山

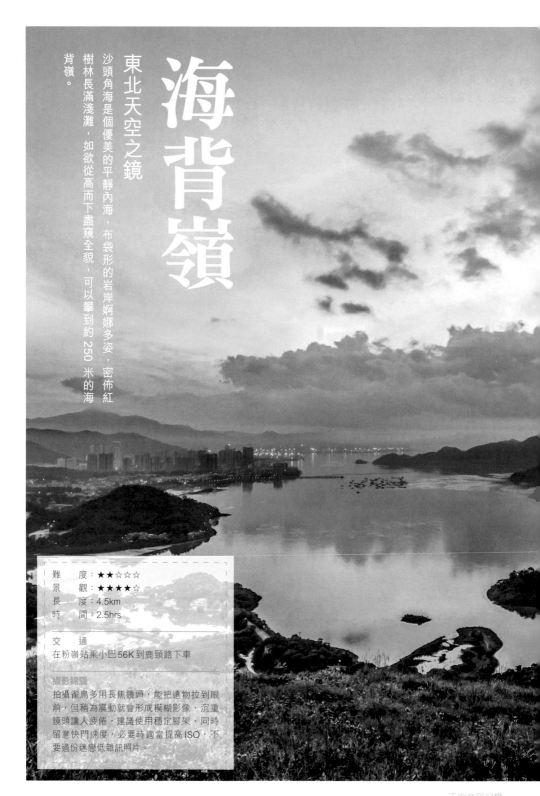

海背嶺

東北天空之鏡

沙頭角海是個優美的平靜內海，布袋形的岩岸婀娜多姿，密佈紅樹林長滿淺灘，如欲從高而下盡窺全貌，可以攀到約 250 米的海背嶺。

難　度	：★★☆☆☆	
景　觀	：★★★★☆	
長　度	：4.5km	
時　間	：2.5hrs	

交　通

在粉嶺站乘小巴56K到鹿頸路下車

攝影錦囊

拍攝雀鳥多用長焦鏡頭，能把遠物拉到眼前，但稍為震動就會形成模糊影像，沉重鏡頭讓人疲倦，建議使用穩定腳架，同時留意快門速度，必要時適當提高ISO，不要過份迷戀低雜訊照片。

天空色彩幻變

▲ F14．5S．ISO100

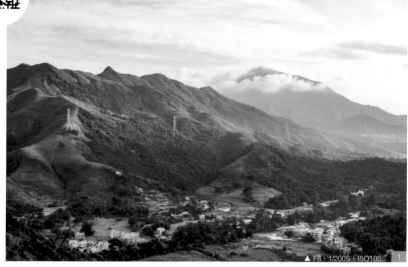

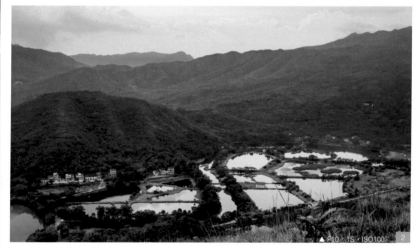

1. 對面的紅花嶺群山
2. 早上的南涌湖塘

海岸曲折 波平若鏡

試過半夜從鹿頸路鑽進樹林登山口，嚇然遇見密集山墳，小路貫穿雜亂草叢，人需要在墓穴間穿來插去，加上路斜崎嶇，走起來頗為吃力，經過半小時到達平緩位置，回看身後是沙頭角的城市燈火，再往上行一會，途經一處大石四散的陡坡，最終來到視野更為開闊的山頂，放眼盡見內灣的湖波水影，兩旁山形印在海面，山水溶溶，動人不已。日出前四野寂靜無聲，隨後天際漸吐微光，幻化無窮色彩，對稱地反映到海面，美不勝收的畫面令人印象難忘。

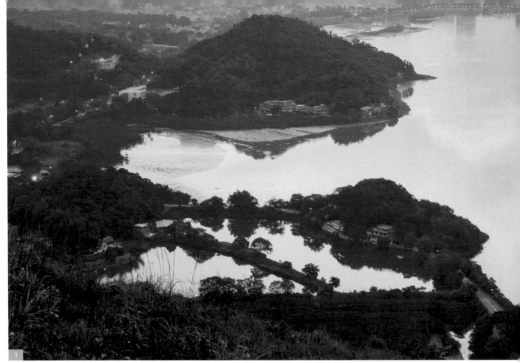

1. 近看寂靜的鱟壯下
2. 白鶴自由飛翔
3. 白鶴林的海岸

漁塘荒野 世外隱村

海背嶺下的南涌風景如畫，展目張屋、林屋、鄭屋、楊屋和張屋等田野，既有百年古村之樸素風情，也有漁塘的溫柔敦厚，村民大都棄耕改養漁產，有些現成假日釣魚場，使寧靜村莊帶點生氣。景觀開曠的海背嶺位置有利，既能遠觀紅花嶺錯落山脈，又可欣賞八仙群峰起伏，回望高尖的山峰就是龜頭嶺。

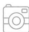

小知識

鴉洲鷺林

面積極小的鴉洲是雀鳥天堂，也是全港最大的鷺鳥繁殖地，數千隻鷺鳥糞便使鴉洲變白，形成特色奇景，附近濕地環景優良，也十分適合鳥覓食棲身，曾發現的種類有噪鵑、藍翡翠、栗葦鳽、牛背鷺和大山雀等。

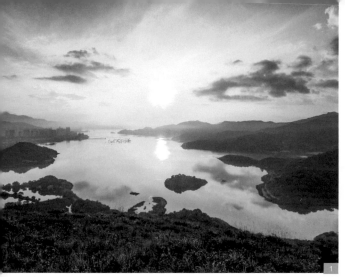

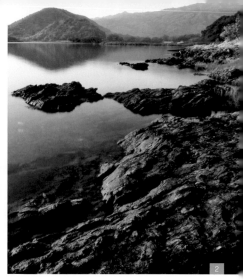

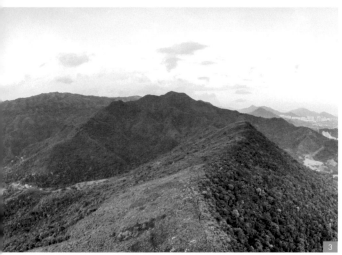

1. 沙頭角內海風情
2. 硃紅色的海岸
3. 遠望龜頭嶺山勢

白鳥隱棲紅樹林

沿來路回到山腳,再經馬路往北行,發現一處淺淺石灘白鶴林,紅樹林孕育繁茂生態,小魚蝦蟹,甚至活化石海鱟也曾出沒,吸引不同種的鶴鳥寄居其中,人可近距離接觸這面銀盤鏡子,一時心神平和,了無牽掛。沿鹿徑路經過茶座向雞谷樹下輕鬆慢走,路旁栽有火紅的鳳凰木數株,炎夏開得正盛,樹影婆娑,花瓣散落滿地,算是香港特色之一。

小知識

南涌天后宮

臨海而建的天后宮,是所年代久遠的關帝廟,廟內有多座神壇,既供奉天后娘娘,也拜祭觀音海神,甚至神話故事角色何仙姑。

小知識

南涌郊遊徑

這條隱藏在深山的郊遊徑長 5.5 公里,自南涌起步,途經名瀑屏南石澗,繞過龜頭嶺山腰,終點是丹竹坑,沿路人煙稀少,景致風物秀麗,是默想靜思的好去處。

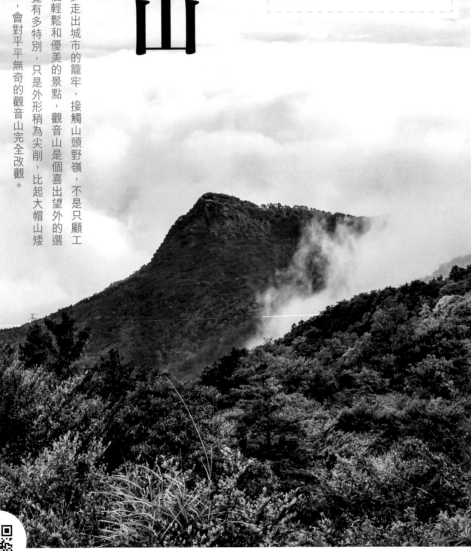

觀音山

香港空中花園

繁忙的香港人欠缺呼吸空間，甚少走出城市的籠牢，接觸山頭野嶺，不是只顧工作，便是力不從心，如要推薦一個輕鬆和優美的景點，觀音山是個喜出望外的選擇。從山下看 550 米的觀音山不覺有多特別，只是外形稍為尖削，比起大帽山矮小很多，但當你從嘉道理農場起步，會對平平無奇的觀音山完全改觀。

難　　度	★★★☆☆
景　　觀	★★★★☆
長　　度	4.1km
時　　間	2hrs

交　　通

從大埔墟火車站乘 64K 或 65K 到嘉道理農場下車

攝影錦囊

走較長程的路線拍攝，盡量配備輕省的器材出發，善用變焦鏡頭如 28-300MM 可減輕負擔，亦可覆蓋多種焦段，甚至造出不錯的散景。

路線地圖

http://goo.gl/9bjYDH

浸沒於雲海的山峰

▲ F8，1/400S，ISO400

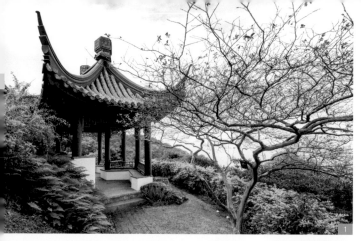

1. 典雅的建築
2. 凌宵徑道
3. 山頂的蓮花池
4. 樹叢中的紀念亭
5. 精緻小路牌

兄弟紀念亭

嘉道理農場的位置在林錦公路中段，過了白牛石後再上一大斜路就是入口，售票處旁邊是個大型廣場，有休息枱椅和濃密樹蔭。農場地大廣闊，依傍翠綠山坡而建，包含多個植物和動物場館，也有多道優雅小徑，更有一些歷史建築，你固然可以漫步細賞，亦可乘搭專車直達觀音山頂，無論如何，這個成立了60年的空中花園，足夠讓你花上一整天。

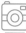

小知識

穿梭巴士

園內定時開出專車，方便遊人參觀。
http://www.kfbg.org/chi/bus-schedule.aspx

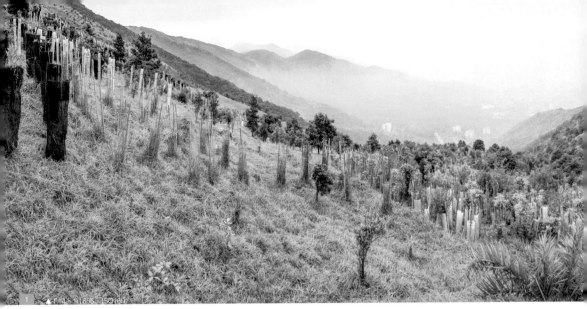

`1` F/11 · 1/180S · ISO160

`2`

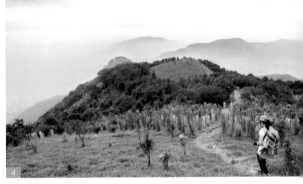

`3`

`4`

1. 植林區看連綿山脈
2. 進入舒坦之門
3. 框外看重山
4. 走向觀音山頂

先以電話預訂穿梭巴士，憑票上車後途經5個小站，全程都走在林蔭下，繞過植物小徑和蘭花谷，來到開揚處是近20年歷史的兄弟紀念亭，道旁種有美麗小花的灌木植物，也有精緻的木製路牌，讓人感到舒服自然，不遠處是中式瓦頂的圓型入口，步過石砌小路就看到主角兄弟亭：一個外形極之獨特的雙連涼亭，四邊亭角往上揚，硃紅色樑柱襯托木刻佈置，古色古鄉的設計竟是紀念一對外國兄弟羅蘭士和賀理士，以肯定他們的莫大貢獻。亭外景色甚為遼闊，遠眺盡是林村谷一帶青山翠野，最注目是對面的大刀屻，山勢忽高忽低，綿長曲折，近處看見下一目標觀音山頂，好像一個小金鐘，如以涼亭的木框構圖，配合春霧彌漫，可以增添幾分詩意，難怪兄弟亭門前刻有這首詩：雲霧亭下過，美景心內留。

5. 小蜜蜂採花
6. 雙塔凌雲

隱世步道凌霄徑

離開兄弟亭本可沿馬路快捷地到達觀音山頂，但你會悔恨錯過了凌霄徑的隱藏美景，所以建議找找涼亭旁的入口，開步是陰暗密林和長長泥級，之後全是明麗開闊的景觀，沿彎曲的山腰路慢步前行，可來到極富特色的植林區，一株株排列緊密的樹苗，旁邊說明牌顯示共有2006棵小樹，是2006年嘉道理農場50周年紀念活動時種的。這裡景致更為廣闊，可以遠望八鄉平原上的雞公嶺，也是欣賞夏季日落的理想地，回望身後是高聳入雲的大帽山，山上的舊日茶園梯田清晰可見，但不建議從四方山進入凌霄徑，因為可能觸犯法例。續走林徑來到另一個木亭：胡挺生先生紀念亭，又是一個中式建築，雖然不算獨特，但配合春天盛放的桃紅櫻花就別具雅興，所以甚受攝影師歡迎。

1. 飽覽美景後的充電站
2. 象牙白色的龍鳳柱
3. 古舊石欄
4. 植林區解說
5. 香港櫻花

鐘花櫻花開心指數

山上櫻花和鐘花深受歡迎，所以農場於 2016 年增加了櫻花盛開情報，方便遊人參考。

FB：KadoorieFarmAndBotanicGarden

觀音山上 如墮仙境

從前的農民喜歡登山拜觀音求豐收和平安，但無神論者來到如此美景，亦不會捨得離去，短短的環山徑已可盡覽林村和元朗一帶優美景色，無論藍天白雲，又或霧氣翻騰，都是令人流連忘返，門口屹立著兩根代表繁華和長壽的龍鳳柱，魚籃觀音像旁是個熱氣洞，寒冷時會噴出如仙境的霧氣。

溫室花園 永續農業

回程時可以乘搭專車，但選擇徒步下山能看到更多景點：蝴蝶園、昆蟲館、彩虹徑和修女花園等，每一處都有其特點，但你會發現它們都有一個共通點，就是讓人歸於自然，尋回根本，永續培育也是嘉道理農場的核心理念，處處盡見環保設計和天然能源裝置，這樣的心思意念，比起現今世道的人用盡方法破壞郊野，實在令人肅然起敬。

6. 綠化溫室

小知識

嘉道理農場暨植物公園

原名嘉道理農場由羅蘭士兄弟等人創辦，佔地 148 公頃，早於 50 年代已輔助貧困農戶改善營生，60 年代開始大規模植樹，把本來貧瘠的矮木變成樹林。香港農業式微後改變方針，大力推動環保教育和永續生活。

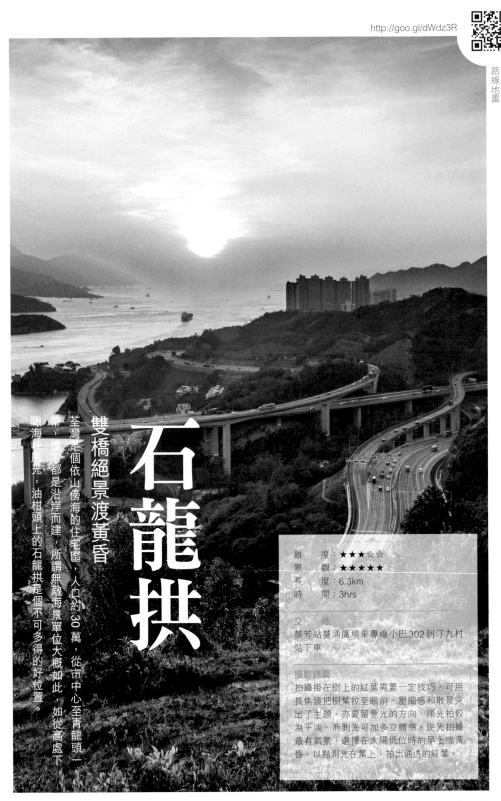

石龍拱

雙橋絕景渡黃昏

荃灣是個依山傍海的住宅區，人口約30萬，從市中心至青龍頭一帶，樓宇都是沿岸而建，所謂無敵海景單位大概如此，如從高處下瞰海風光，油柑頭上的石龍拱是個不可多得的好位置。

難　　度：★★★☆☆
景　　觀：★★★★★
長　　度：6.3km
時　　間：3hrs

交　　通
葵芳站葵涌廣場乘專線小巴302到汀九村站下車

攝影錦囊
拍攝掛在樹上的紅葉需要一定技巧，可用長焦鏡把樹葉拉至眼前，壓縮感和散景突出了主題；亦要留意光的方向，順光拍較為平淡，而側光可加多立體感，逆光拍攝最有氣氛，選擇在太陽低位時的早上或黃昏，以點測光在葉上，拍出通透的紅葉。

美麗的橋景日落
▲ F10・1/125S・ISO320

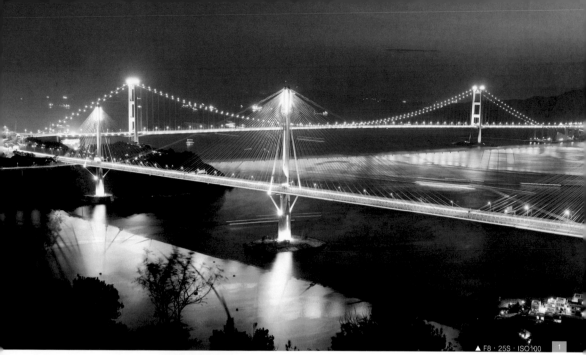

▲ F8‧25S‧ISO100 `1`

1. 雙橋燈火璀璨
2. 走過綠蔭林徑

▲ F8‧1/008‧ISO200 `2`

引水通道 緩跑隱徑

從青山公路旁的汀逸路,有車路連接油柑頭引
水道,那是一條隱秘的緩跑步道,亦是晨運客
最愛的地方,引水道由東至西,圍繞山腰而建,
路上遇見幾個小瀑布,近大欖隧道的盡頭是個
人稱地龍的圓型輸水通道,中途有良好景觀的
避雨亭,汀九大橋近在眼前,可惜位置不高,
不能展目全貌,所以要找個入口登山,盡情俯
視馬灣海峽的優美景致。

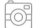

青山公路

小知識

青山公路早於 20 年代已建成,是全港最長的
路段,足有 56 公里,其中最優美的部份是荃
灣至大欖一帶,臨海而設,盡享海岸風光,為
配合需要,政府近年擴闊了這段道路,分擔了
屯門公路的龐大交通流量。

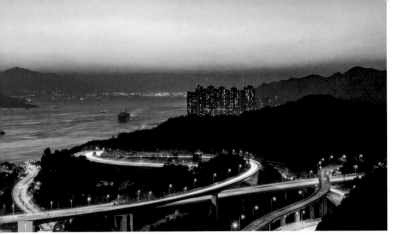

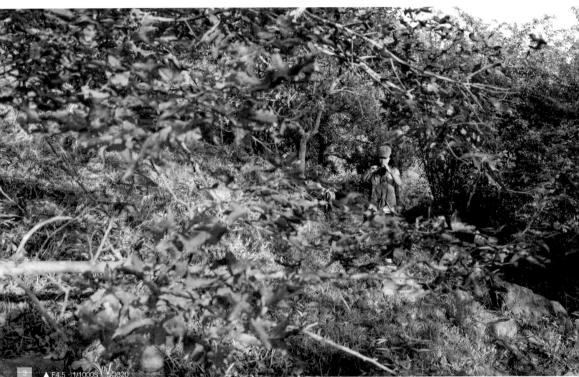

▲ F4.5 · 1/1000S · ISO320

1. 光影留跡
2. 魔幻時刻下的美橋絕景
3. 長在斜坡的紅葉

植林翠茂　喜見紅葉

引水道途中有小徑通往植林區，屬大欖郊野公園範圍，土質和山火令樹木難以自然成林，所以這裡被選為企業植林計劃的地點之一，但叢林閉日對拍攝風景不太有利，所以要向著西面走出樹林，沿防火帶的崎嶇小徑放步，碰巧找到一堆楓香林，為數約有30棵，每年12月都染成通紅，再向前走幾分鐘，就到達一個深藏不露的開揚景觀。

124

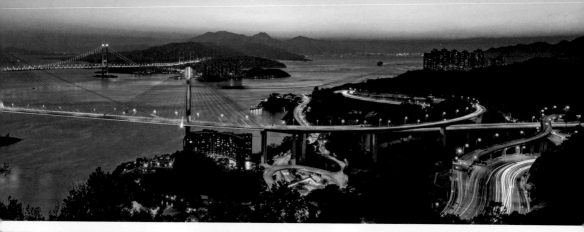

4. 通透的葉子
5. 引水道盡頭的地龍
6. 途中的涼亭也是景觀極好

雙橋絕景 夜色醉人

一個難得的180度無阻視野，放眼全是穿梭無間
於兩道大橋的船隻，泛起了浮光掠影在海浪之
上，遙見馬灣和青洲半島，以及臨海盤纏的青山
公路，遠遠的機場和青山也能洞察，眼觀四面的
美景伴隨是涼風吹拂，人可寧靜地享受日落好景
之餘，賞心悅目地欣賞大橋夜色，留意只有秋冬
的日子，夕陽才不會被大欖山頭阻隔。

小知識

元荃古道

一條早在清朝已開發的古道，
接通元朗和荃灣，是十八鄉農
民出城販賣農作物的必經之
路，途經大棠、大欖水塘、田
夫仔、石龍拱、下花山等，其
中較有名的地標是橫越七渡河
的永吉橋和吉慶橋。

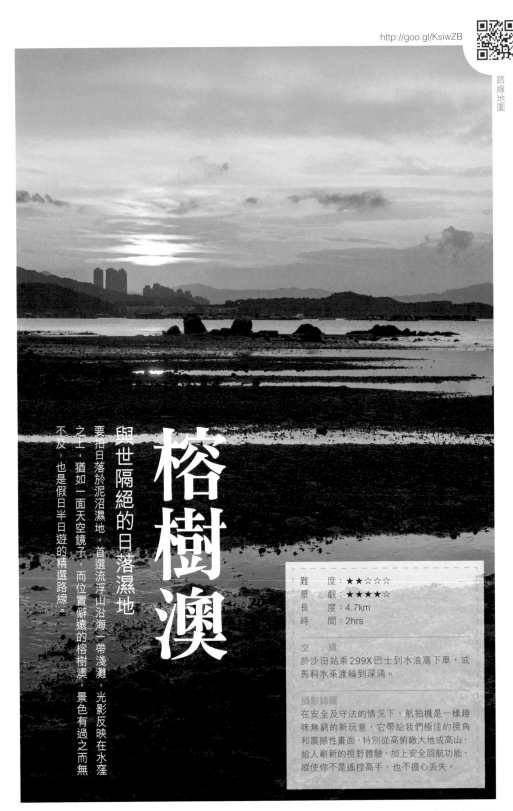

榕樹澳

與世隔絕的日落濕地

要拍日落於泥沼濕地，首選流浮山沿海一帶淺灘，光影反映在水窪之上，猶如一面天空鏡子，而位置僻遠的榕樹澳，景色有過之而無不及，也是假日半日遊的精選路線。

難　　度	★★☆☆☆
景　　觀	★★★★☆
長　　度	4.7km
時　　間	2hrs

交　通

於沙田站乘299X巴士到水浪窩下車，或馬料水乘渡輪到深涌。

攝影錦囊

在安全及守法的情況下，航拍機是一樣趣味無窮的新玩意，它帶給我們極佳的視角和震撼性畫面，特別從高俯瞰大地或高山，給人嶄新的視野體驗，加上安全回航功能，縱使你不是遙控高手，也不擔心丟失。

醉人的海岸日落

▲ F7.1・1/320S・ISO100

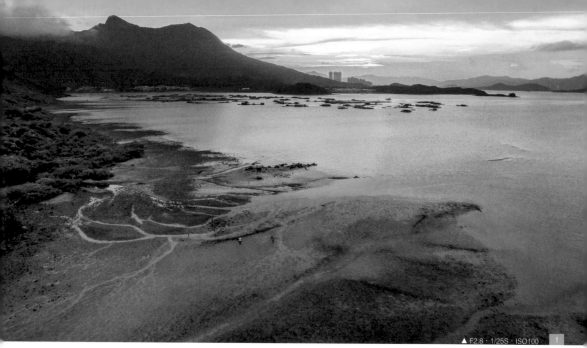

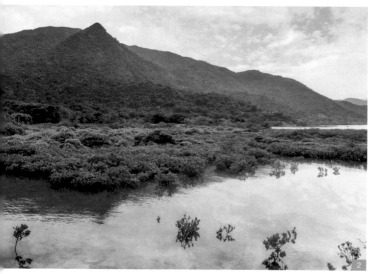

2

1. 從高而看的泥灘
2. 奇異馬甲崙

蜿蜒長徑　海濱漫遊

要到榕樹澳，陸路可從白沙澳過深涌，再沿海邊小徑到達，或是馬料水乘船至深涌碼頭，經
黃地峒入村，而最方便就是乘的士或徒步於水浪窩路口前往，這段單程路臨海而建，可以看
見對岸的企嶺下圍村，井頭村亦在不遠處，碧綠的海上浮著大片魚排，路旁有些小路可下抵
至小渡頭玩玩水。快到達小村時，右面有一尖峭山頭，就是人稱馬夾崙奇峰，喜歡探險的人
會從馬夾崙坑攀壁登頂，欣賞企嶺下海的秀美，沒有經驗的還是走到海濱，近距離感受海灣
之美吧。

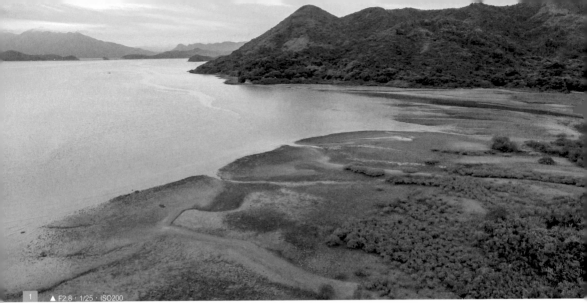

F2.8．1/25．ISO200

1. 潮退後到來是好時機
2. 村內平房
3. 泥沼上的紅樹苗

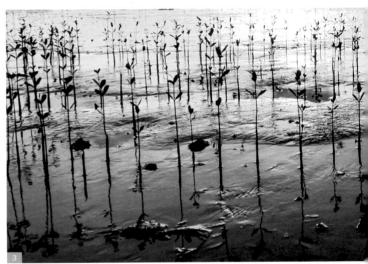

碧波萬頃　暮灑人間

榕樹澳是一條平靜的客家村落，有全港最大的海魚養殖魚排，也是生態優先保育點之一，因此曠蕩的石灘長滿綿延的紅樹林，海水在低窪泥面積聚，形成一個個小水池，石頭散落在整個泥灣之上，眾山圍繞的海岸份外幽靜，如此種種都會令人留戀駐足。夏季日落偏右，正好避開峻兀的企嶺馬鞍山，當夕陽金光從天而降，紅霞雲彩漫天舞動，襯托地上閃閃生輝的水窪，就是攝影師最忙碌的時刻，留意潮夕報告，水退時拍攝效果更佳。

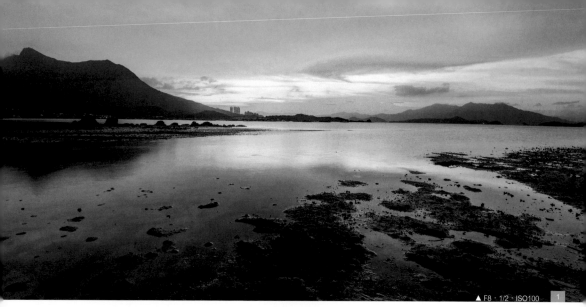

▲ F8．1/2．ISO100　1

2

1. 夕照馬鞍山
2. 紅樹林長滿四周，灘上的小蟹

優先加強保育地點

榕樹澳、深涌和嶂上都是漁護署優先加強保育的地點，主要考慮沼澤、林地、荒田、紅樹林、物種多樣性和稀有程度，是個科學化的生態評估準則，2016年榕樹澳分區計劃大綱草圖獲核准，內容包括：政府設施、鄉村式發展和海岸保護區等，是好是壞，暫時難以估計。

企嶺下海

企嶺是指馬鞍山，對落的海就稱企嶺下海，古時又叫三噚海，一噚約1.8米，水深不足6米算是淺水，三面環山，風浪不大，是魚排養殖的良港，據說舊時是帶子和青口的盛產地。

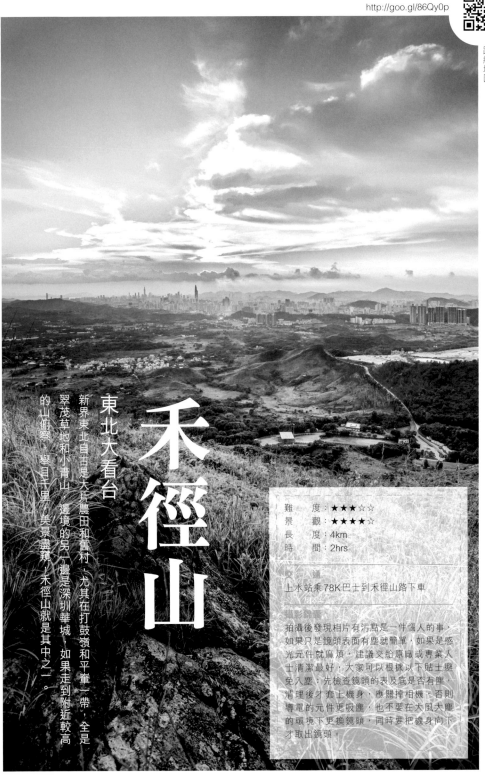

禾徑山

東北大看台

新界東北自古是大片農田和舊村，尤其在打鼓嶺和平峯一帶，全是翠茂草地和小青山，邊境的另一邊是深圳華城，如果走到附近較高的山俯察，舉目千里，美景盡覽，禾徑山就是其中之一。

難　度：★★★☆☆
觀　景：★★★★☆
長　度：4km
時　間：2hrs

交　通
上水站乘78K巴士到禾徑山路下車

攝影貼士
拍攝後發現相片有污點是一件惱人的事，如果只是鏡頭表面有塵就簡單，如果是感光元件就麻煩，建議交給原廠或專業人士清潔最好，大家可以根據以下貼士避免入塵：先檢查鏡頭的表及底是否有塵，清理後才套上機身，應關掉相機，否則導電的元件更吸塵，也不要在大風大塵的環境下更換鏡頭，同時要把機身向下才取出鏡頭。

浪漫的日落時刻

▲ F8・1/160S・ISO200

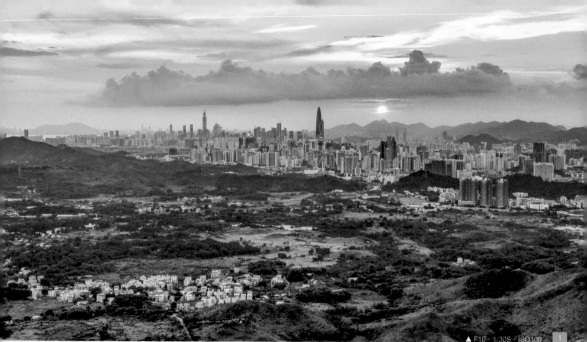

1. 新界鄉村與深圳高樓
2. 冷鋒吹襲後出現的冰掛
3. 易走的軍用路

百年古剎　長山古寺

禾徑山路是連接堆填區的道路，第一個景點是文物古蹟長生庵，後來改名長山古寺，二百多年前由附近數條村落合建，除了供奉神祇，還會為客旅供給茶水。廟宇外貌充滿古雅之情，尖頂的屋簷鋪著瓦片，牆身由磚塊拼砌，亦裝有立體壁畫，屋內多個房間放滿不少神像，整座寺院保存十分完整，而且位置便利，上山前可以一遊。

小知識

新界東北堆填區

除稔灣和將軍澳外，香港第三個垃圾堆填區就在打鼓嶺，1995 年開始使用，日常不但收集都市廢物和建築廢物，特別之處是，堆填產生的沼氣還會再生成能源，供電給堆填區運作。

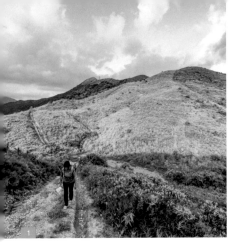
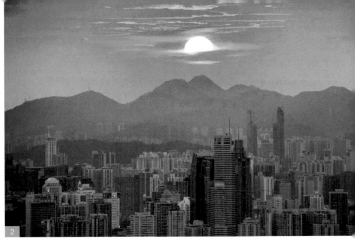
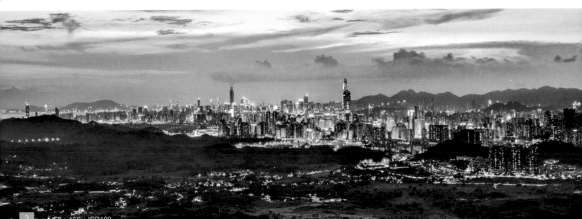

▲ F8．15S．ISO100

1. 走過泥坑就是山頂
2. 日落西山
3. 深圳繁華夜色

軍用大路通山頂

禾徑山路轉到昔日邊界的軍路，進入後必需留意下山的單車或汽車，路的盡頭是紅花嶺的發射站，如中途切入左面山坡，可以登上視界一望無垠的禾徑山，旁邊有隱路通往黃茅坑山，那是個圖案獨特的地方，有時間不妨走走，繼續往山上走一段有車輾痕跡的斜路，就到達禾徑山頂，那是一個天然的草坡高台，可以完全環視四野景物，使人精神煥發。

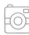

小知識

蓮麻坑

蓮麻坑一直是禁區範圍，居民約有100人，一般人士不可自由進出，直到2016年初，第三期邊境縮減，市民方可前往，但村前仍有一段路屬禁區，所以要從紅花嶺那邊才能進入。蓮麻坑有鉛礦，蓮就是鉛的方言口音，很多遊人就喜歡探索近新桂田的廢置礦洞，以及鹿山上的麥景陶警崗，前行者務必注意安全，也不要破壞當地的生態和寧靜。

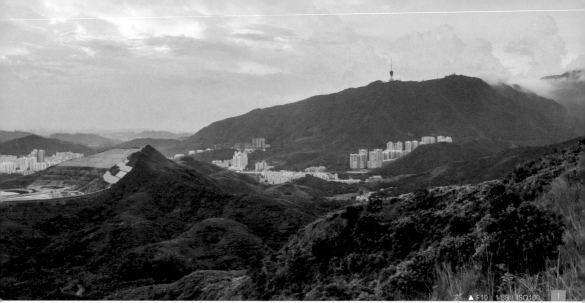

`▲ F10 · 1/5S · ISO100` `1`

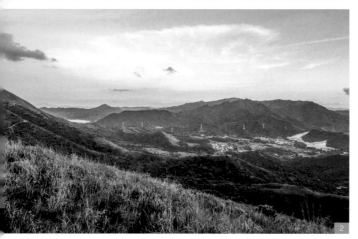

`2`

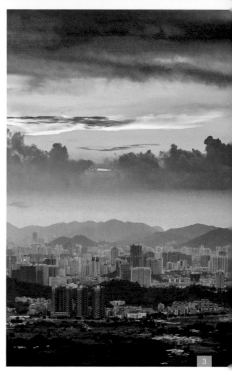

`3`

夕照大平台

有次本來到紅花嶺拍日落，但太遲出發趕不及，於是臨時改為禾徑山，發現禾徑山比紅花嶺更好的原因是更接近打鼓嶺平原，而且樓景也不會太遠，站在山上放眼是海闊天空場景，日落於城市大樓，夜景更是五光十色，北面最高有梧桐山和電視塔，下方有隱世的蓮麻坑村，山腳是沙頭角公路兩旁的小村，入夜後燈火閃爍醉人，南面是龜頭嶺、八仙嶺和黃嶺的青蔥山脈。

1. 深圳最高峰
2. 奇怪的高空雲
3. 烈焰雲彩

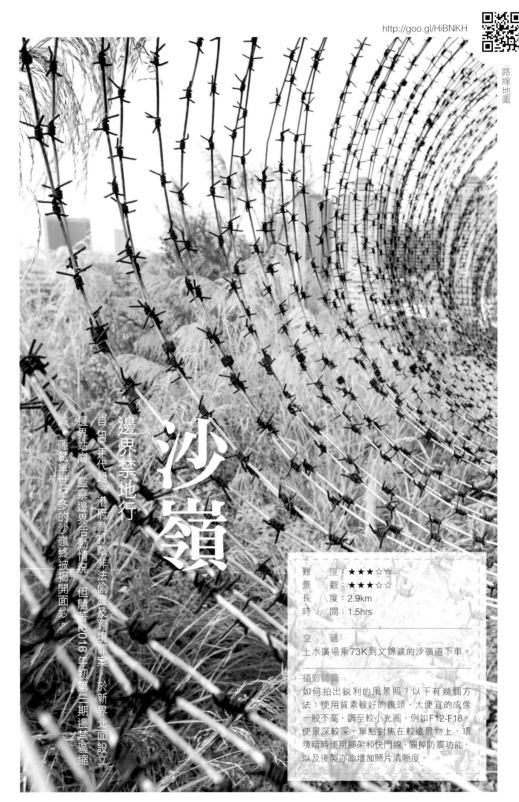

路線地圖

沙嶺

邊界禁地行

自50年代起，港府為打擊非法偷渡及跨境罪案，於新界北面設立邊界站崗，監察邊界活動情況，但隨著2016年初第三期邊禁區縮減，隱藏半世紀多的沙嶺終被揭開面紗。

難 度：	★★★☆☆	
景 觀：	★★★☆☆	
長 度：	2.9km	
時 間：	1.5hrs	

交 通

上水廣場乘73K到文錦渡的沙嶺道下車。

攝影錦囊

如何拍出銳利的風景照？以下有幾個方法：使用質素較好的鏡頭，太便宜的成像一般不高，調至較小光圈，例如F12-F18，使景深較深，單點對焦在較遠景物上，環境暗時使用腳架和快門線，關掉防震功能，以及後製亦能增加照片清晰度。

昔日的嚴密防禦

▲ F7.1・1/200S・ISO100

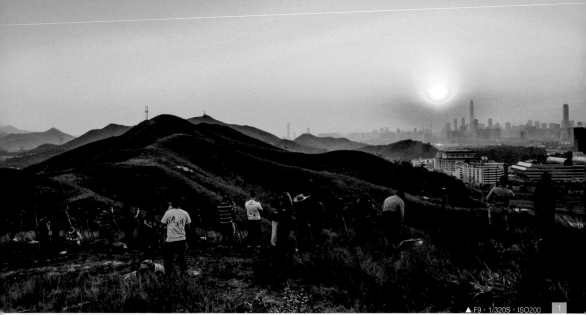

▲ F9・1/320S・ISO200　1

1. 美麗的風景就是最好的教室
2. 芒草隨風飄簥

昔日警崗　守護邊界

從文錦渡轉入沙嶺道，一路樹高閉日，水泥徑開闊易走，安靜地經過沙嶺村，兩旁盡見翠綠小山，也有零星散落的山墳，路盡處有個大圓圈，其實是個直升機坪，可窺看附近緊接的山脈，面前有座圍著鐵網的建築，走近說明牌看到「南坑警崗」，即二級歷史建築：麥景陶碉堡，墨綠色的外貌保存良好，腳下有個像馬蹄鐵的小翠湖，水面鋪滿了雨久花，開花時將會是一片紫藍。離開警崗有小路往圓嶺仔標高柱，一個視線更為廣闊的土丘，隔著北面深圳河是羅湖區，景觀明麗無擋，盡見密集的城市商廈，晚上夜景如何璀璨可想而知。

小知識

麥景陶碉堡

香港境內共有七座碉堡，分別在伯公坳、礦山、白虎山、瓦窰、南坑、馬草壟和擔竿洲，它又稱為麥景陶教堂（MacIntosh Cathedrals），除了擔竿洲碉堡外，全都有著類似的設計，三角型的外貌相當特別，設有圓柱型瞭望台監察邊界，建於 50 年代的警崗現已人去樓空，只剩電子保安系統。

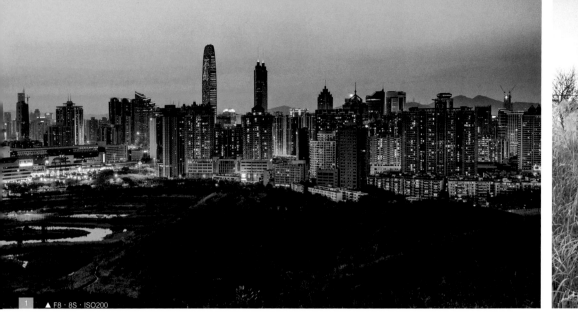

▲ F8 · 8S · ISO200

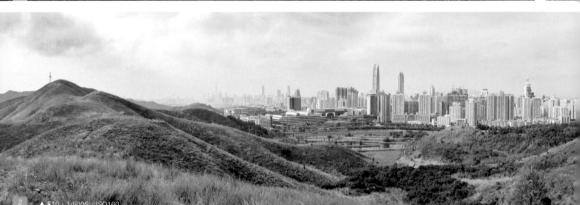

▲ F10 · 1/500S · ISO160

1. 深圳河對岸的繁榮夜景
2. 沙嶺望深圳全景圖

沙嶺之巔 環視四野

沿來路回到中途,可找到沙嶺東面的登山口,開始是段極斜的徑道,兩旁長滿高高的芒草,在陽光照射下閃閃生輝,繼續上行轉入泥徑,發現不少長滿野草的軍事土坑,意味著邊界歷史告一般落。續走到高處可飽覽360度的優美景色,北望仍然是密集的深圳高樓和羅湖關卡,東邊看到坪輋和打鼓嶺平原,背靠著紅花嶺、龜頭嶺和黃茅坑幾庠大山,而北區的華山、虎地㘭和河上鄉一帶也飽覽無遺。再向前經幾個山坡來到沙嶺約120米的最高點,風光更是目不暇給,隔著雙漁河是頂部豎立了發射塔的大石磨,旁邊小山是雙孖鯉魚,再往後眺望是一個個依然經營著的漁塘,深圳的商廈林立在後方,日落時份風景更加動人,這樣特別的景致只有這一帶才能欣賞得到。

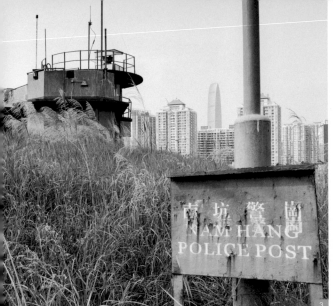

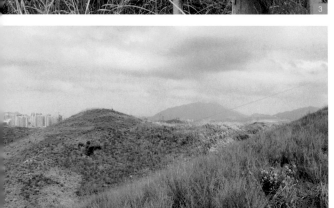

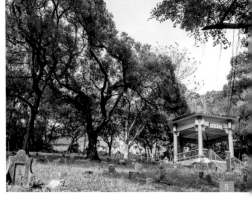

3. 南坑警崗
4. 走向沙嶺頂峰
5. 沙嶺公墓涼亭

生態與發展

聞說這裡將會興建沙嶺超級殯葬城，增設殯儀館、火葬場和近200,000個龕位，這樣龐大的建設代價實在不少，生態和歷史將受到嚴重影響，包括多樣具保育的雀鳥品種和瀕危物種銀腳帶，以及多類蝙蝠、蝴蝶和蜻蜓等，也有幾個氏族祖墳需要遷調，甚至波南坑麥景陶碉堡。雖然不少環保團體大力反對，但現今社會是個有錢連祠堂都可拆的地方，甚麼罕有物種，甚麼珍貴歷史，一樣可以當作廢土。

小知識

邊境禁區

邊境禁區設立是由於上世紀非法入境問題嚴重，政府為保護邊界完整和打擊跨境罪案，於1951年規劃近2,800公頃地方為禁區，後來因環境變遷，禁區分三期逐漸縮減，現只剩400公頃範圍。

小知識

沙嶺公墓

從前只有春秋二祭時才可自由進入佔地甚廣的沙嶺，除了一般的墳地，還有公墓地段，沒有人認領的遺體會安葬這裡，碑上只會刻上一串無意義的數字，人的一生彷彿沒有存在過。

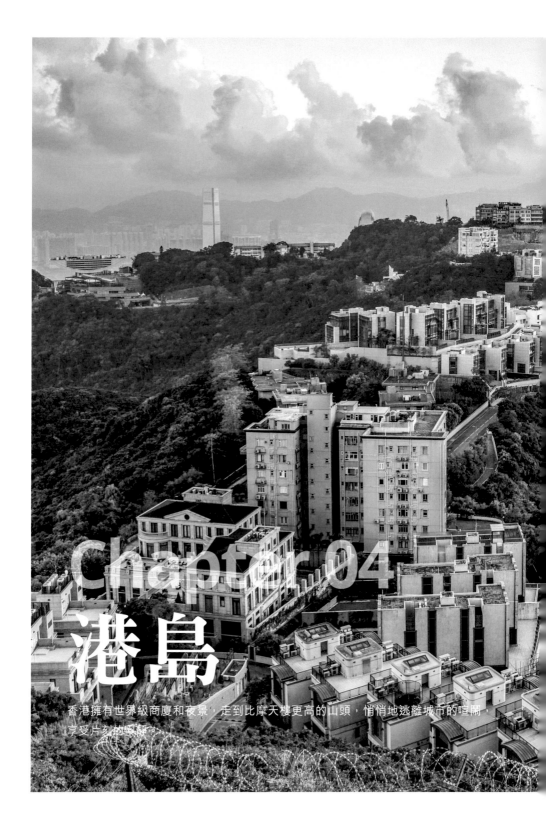

Chapter 04

港島

香港擁有世界級商廈和夜景，走到比摩天大樓更高的山頭，悄悄地逃離城市的喧鬧，享受片刻的寧靜。

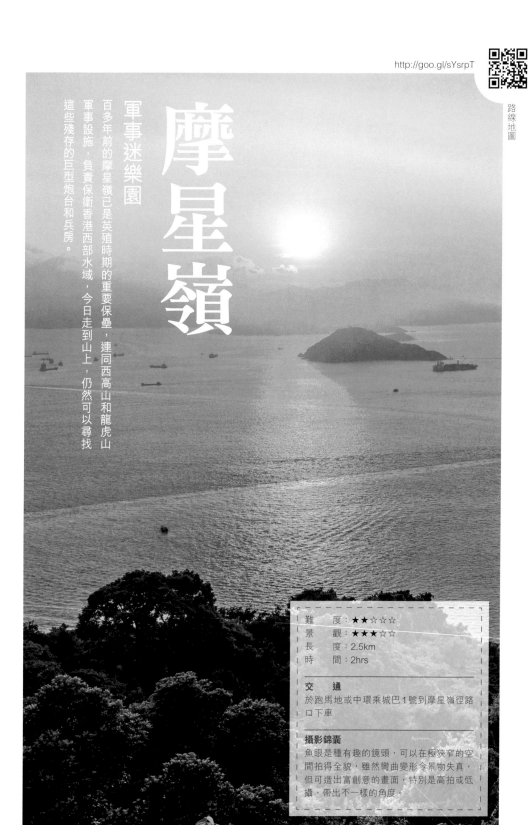

摩星嶺

[軍事迷樂園]

百多年前的摩星嶺已是英殖時期的重要保壘，連同西高山和龍虎山軍事設施，負責保衛香港西部水域，今日走到山上，仍然可以尋找這些殘存的巨型炮台和兵房。

難 度：	★★☆☆☆
景 觀：	★★★☆☆
長 度：	2.5km
時 間：	2hrs

交 通
於跑馬地或中環乘城巴1號到摩星嶺徑路口下車

攝影錦囊
魚眼是種有趣的鏡頭，可以在極狹窄的空間拍得全貌，雖然彎曲變形令景物失真，但可造出富創意的畫面，特別是高拍或低攝，帶出不一樣的角度。

西博寮海峽暮色
▲ F8．1/30S．ISO100

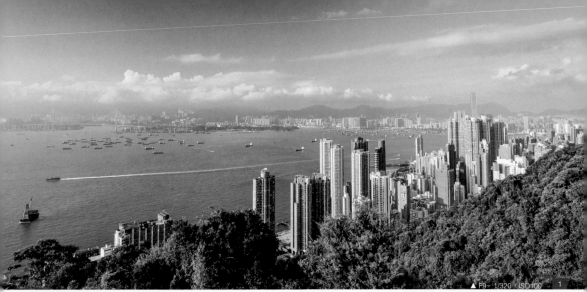

1. 維港美景
2. 軍營牆垣
3. 半山休息處

港島之西　軍事要塞

行山觀歷史，從來都是趣味來源之一，要了解某個地方的過去和演變，以及當中的人與事，足夠令你跑到圖書館研究三日三夜。沿摩星嶺徑上山，一直走在陰涼的台灣相思樹林下，途中多見一些軍用建築，如火藥庫和洗手間等，亦有不少晨運小徑和設施，建議還是走大路到達獅子亭，旁邊一個大大的石屎圓環，就是最易看見的第一個炮台，石屎剝落露出鋼筋，亦有大量子彈痕跡，令人不難聯想當年的激烈戰事，基座直徑足有十米闊，非用魚眼鏡頭拍攝不可。

第二個炮台在轉彎後不遠處，外型有所分別，亦已被大樹佔據，續走到山頂青年旅舍，微波站則另有兩個大型的海岸炮台，堅固的物料使之保存良好，已成為法定二級歷史建築，千萬不要魯莽破壞。附近的石屎大斜坡可登上山頂，聞説是用來運送大炮的通道，所以上方有最大直徑的炮台，也是最後的一個。

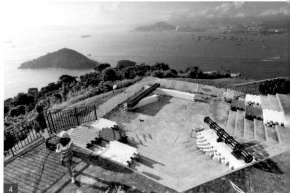

山名由來

摩星嶺英文名稱 Mount Davis 是以第二任港督戴維斯命名,而中文名字卻摸不著頭腦,有說是因為附近的西高山舊名為摩天嶺,所以較矮的被叫摩星嶺。

1. 古舊大炮基座
2. 大樹下的龍眼雞
3. 山頂另一軍房
4. 青年旅舍的開揚觀景台

青青草坪 軍房重地

山上最吸引眼睛的是面前一片大草原,可以野餐或躺下休息,你可能會發覺地上有很多小膠彈,因為前方叢林內的廢棄軍營是軍事迷的野戰勝地,建築群依傍東南面最高處而建,有指揮官房間、士兵營舍、瞭望台和掩閉體等,更有四通八達的走廊,標誌著過去的戰爭史實。順道一提,進入兵營盡處的大樹下,會找到摩星嶺標高柱,可以展望遙相對峙的西高山和龍虎山,算是不錯的景觀。

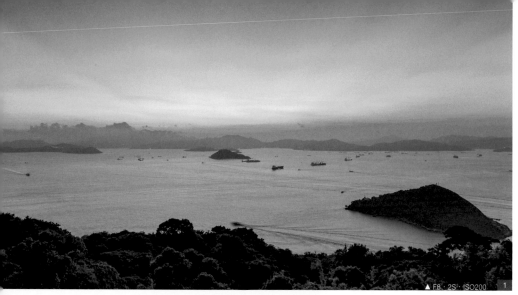

▲ F8、2S、ISO200 1

邊喝咖啡 邊看日落

摩星嶺雖座落西部，但山上樹林茂盛，輕嘆找個空曠位置看日落實在不易，然而在青年旅舍一帶景觀遠揚，只要付費辦理簡單的入會手續，就能以日營身份入內參觀，舍內餐廳供應輕食飲品，建築雖不是富麗堂皇，但極為簡潔舒適。走到高踞山頭的草地觀景台，西環樓景和西面海域盡收眼內，遠及青馬大橋和大嶼山山脈都清晰可見，坐在長椅上吃個三文治，喝著咖啡欣賞夕陽西下，絕對是人生快事。

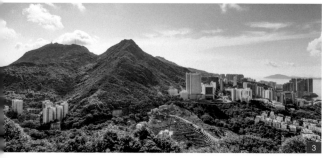

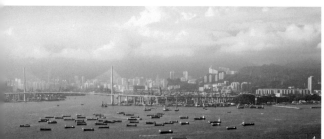

小知識

公民村

50 年代石硤尾木屋大火後，近 5 萬災民無處容身，政府在摩星嶺北坡建立公民村平房區，以安置部份居民，時間流轉，公民村已於 2002 年清拆，只剩一些樓梯、圍牆和一塊褪色的路牌。

1. 海上曙暮暉
2. 頂處大草地
3. 遠看西高山和太平山
4. 昂船洲大橋

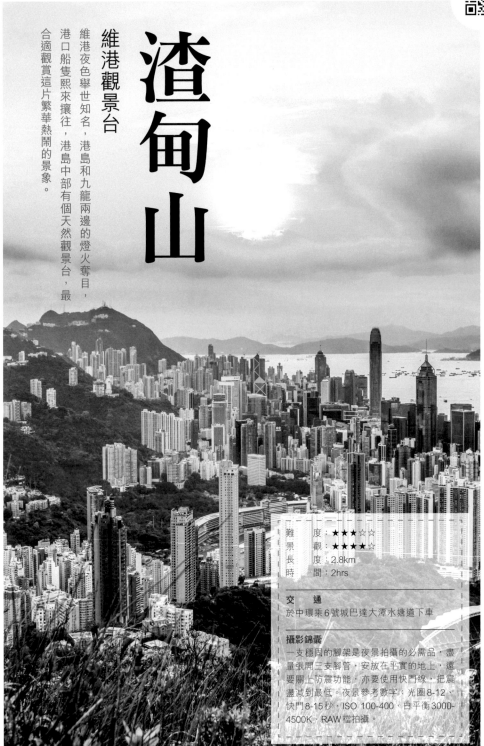

渣甸山

維港觀景台

維港夜色舉世知名，港島和九龍兩邊的燈火奪目，港口船隻熙來攘往，港島中部有個天然觀景台，最合適觀賞這片繁華熱鬧的景象。

難　度：★★★☆☆
景　觀：★★★★☆
長　度：2.8km
時　間：2hrs

交　通
於中環乘6號城巴達大潭水塘道下車

攝影錦囊
一支穩固的腳架是夜景拍攝的必需品，盡量張開三支腳管，安放在平實的地上，還要關上防震功能，亦要使用快門線，把震盪減到最低。夜景參考數字：光圈8-12、快門8-15秒、ISO 100-400、白平衡3000-4500K、RAW檔拍攝。

營營役役又一天
▲ F7.1、1/320S、ISO200

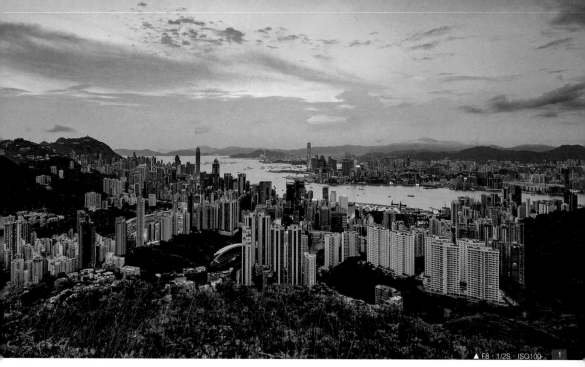

▲ F8・1/2S・ISO100　1

城中綠洲　寬廣衛徑

港島半山是豪宅林立的地方，低密度的住
屋保留了大量林木，放眼還是一片青山綠
野，其中大潭水塘道有個迷你的黃泥涌水
塘公園，內有水上單車消閒設施，上斜找
到衛奕信徑第二段木刻牌坊，內裡像個大
森林，樹下有野餐草地和燒烤區，登山徑
亦在鳥語花香的叢林內，步過綿長樓梯會
發現紀念石碑，再經過配水庫景色漸漸開
闊，回望背後高樓陽明山莊，實在有點格
格不入，幸好四周大片山嶺都保持自然風
貌。大約花45分鐘就可找到433米的標高
柱，可惜雜草叢生，無甚景象。

2

1. 無敵維港景致
2. 突兀的郊野建築

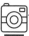

小知識

黃泥涌水塘公園

這個小水塘本來是 1899 年興建的飲用水塘，後因其他
大型水塘落成而棄用，1986 年被市政局改建為香港第
一個划艇公園，有小艇和水上單車租借，也有小食亭
和洗手間設施，曾經是 80 年代戀人定情的熱門地方。

尋找位置 與別不同

渣甸山英文名字是Jardine's lookout，意即瞭望台，但政府似乎忘記了定期修剪山上雜草，使人白白錯過城中美景，你不會服氣就此回程，唯有在山上尋找一些巨岩，或是看看有沒有隱路，最後你會發現北面有條草叢小路可回到畢拉山道，但是頗為傾斜難行，偶有露出的大石可放腳架，安全至上，建議選定其中一個位置拍攝。

1. 山下是繁忙的商業區
2. 港島南區海岸
3. 對岸的九龍飛鵝山
4. 看不到風景的山頂

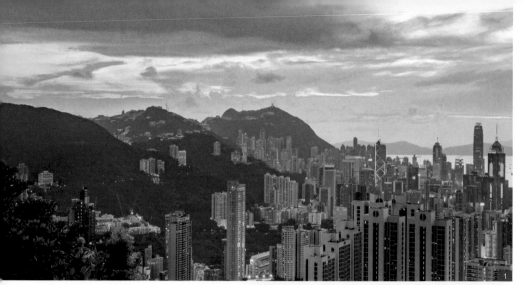

1. 紅霞下的太平山
2. 畢拉山石礦場
3. 世界級夜景

廣角樓景 日落精選

不愧為絕佳的維港瞭望台，可以270度鳥瞰山下景致，前方是銅鑼灣和大坑的樓景，左面有如屏障的港島群巒，右方也能觀察九龍東的城市和山崗，這樣無礙的視界，難怪從前有洋行公司派遣職員在此指揮商船進出維港。一年中的4到8月是拍攝日落的好方向，太陽會從汲水門那邊落下，天氣好的話，不難欣賞夕陽把海面染紅的景象，入夜後不要急於離開，因為璀璨夜色才是這裡的壓軸好戲，當天空還有微光，兩岸燈飾徐徐亮起之際，就是捕捉最佳畫面的時機，如有煙花匯演就更精彩，所以渣甸山是個極好而又少人的位置。拍夠後可沿路折返至標高柱，續走衛徑到石礦場前的畢拉山道離開。

小知識

畢拉山石礦場

盛產花崗岩的畢拉山礦場始於 1954 年，1991 年關閉後，政府研究發展礦場，20 公頃的半山良地當然是建造超級豪宅，驚人數量多至 1000 個單位，後來不知原因，計劃一直未有實行。

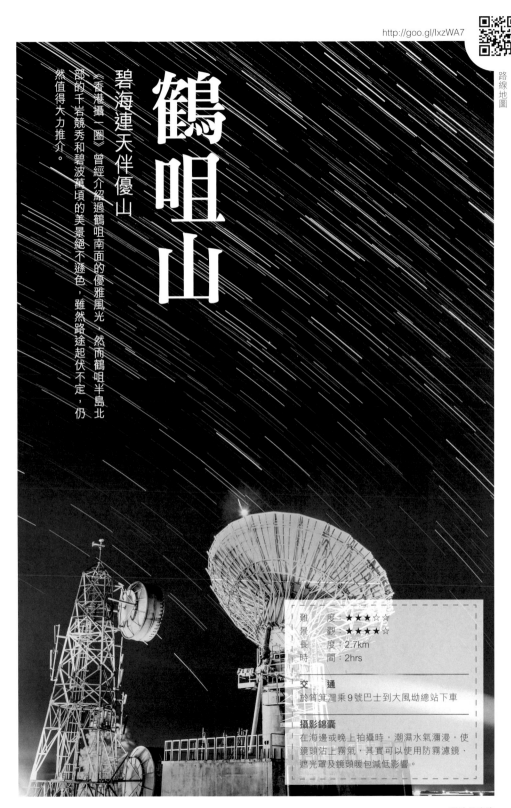

鶴咀山

碧海連天伴優山

《香港攝一圈》曾經介紹過鶴咀南面的優雅風光，然而鶴咀半島北部的千岩競秀和碧波萬頃的美景絕不遜色，雖然路途起伏不定，仍然值得大力推介。

難　　　度：★★★☆☆
景　　　觀：★★★★☆
長　　　度：2.7km
時　　　間：2hrs

交　　　通
於筲箕灣乘9號巴士到大風坳總站下車

攝影錦囊
在海邊或晚上拍攝時，潮濕水氣瀰漫，使鏡頭沾上霧氣，其實可以使用防霧濾鏡、遮光罩及鏡頭暖包減低影響。

雷達星流跡
▲ F2.8．20S．150FRAME．ISO1000

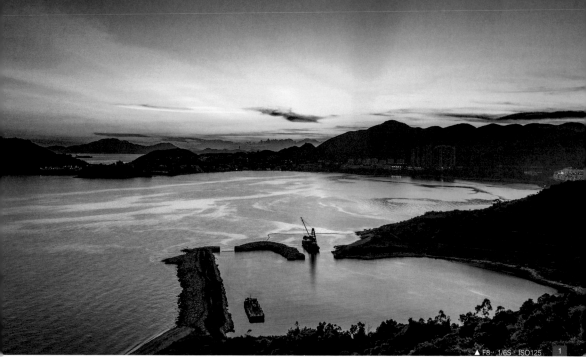

▲ F8 · 1/6S · ISO125　1

2

1. 鶴咀礦場遺址
2. 入夜後的赤柱半島

大風坳下　水波粼粼

鶴咀道巴士總站的大風坳因為沿海無擋，的確風速甚猛，下車後找到掛滿絲帶的登山口，鑽進灌木草堆慢慢爬升，雖然有點辛苦，但不走多遠就能看到西面大潭海灣，那邊的山頭都是矮峰，所以遠望及至大嶼山海域，而最注目還是面前的廢墟礦場，清澈海水如泉灌注，填滿整個礦山低地，開採過的崖壁已栽滿綠草，眼看就像一個淡水大湖，以它來作前景拍攝日落最為適宜，後面是赤柱和大潭景色，層層遠山就在不遠之地，加上天氣晴朗的日子，不難拍出精彩構圖。

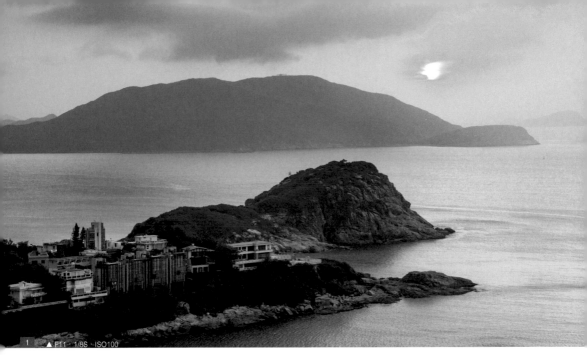

1. 大頭洲暮色
2. 近看雷達建築

巨石連橫 矮叢貫穿

美景過後是艱鉅的旅程，斜度不少的山坡令你雙腳麻痺，人要在石林和草堆中穿插步走，緩緩向著山巔進發，途經怪岩列陣兩旁之處，每件都狀似動物，趣味無窮。山頂處又是亂石一堆，標高柱後就是衛星站，三座巨大雷達展現眼前，還有主機樓和發電機房，圍欄內都是行人免進的私人地方，絕不建議走進站內拍攝，只適合在旁遠望巨大雷達，晚上以它來拍星流跡十分吸引，皆因鶴咀在港島南部，算是光害不多的地方了。

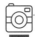

小知識

發射塔

電訊公司在鶴咀山上建立了衛星地面站，連同赤柱大潭頭共有近 20 座碟形天線，接駁國際衛星系統，以覆蓋更廣地域，遊人不宜逗留發射站太久，避免不良影響。

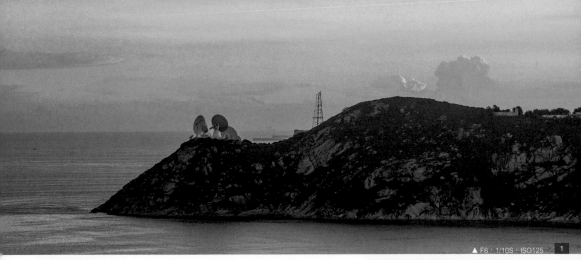

▲ F8・1/10S・ISO125　1

▲ F14・1/2S・ISO100 PAMORAMA　2

3

1. 大潭頭的衛星站
2. 優美的石澳灘
3. 鶴咀山標高柱

石澳海景 碧海連天

石澳貴為香港最美海灘之一，一直想找個從高下望的山頭，可惜在龍脊之上頗為遠距，大頭洲又高度不足，所以最正確的地點就是鶴咀山上，離開雷達站往北脊下行，景況都是類同，不外是草林和石堆，愈是向下走，沿岸山水愈是迷人，途中多有岩台波板，找塊較平的石鼓坐著休息，爽快地享受於涼風吹送，面朝白浪滔滔的海灘，離岸處是五分洲和大頭洲，連橫瀾島也能洞察，曾在這裡待晨光展現，火紅太陽在天邊高升，如詩畫面美得無話可說。再往下走會經過山墳及水坑，可回到海神廟旁的石澳灘離開。

小知識

注意事項

如打算串遊鶴咀海岸，切記以下事項：

1. 鶴咀並不是禁區，但是不可駕車進入道路。
2. 鶴咀近研究所一帶水域是海岸保護區，禁止捕魚等水上活動。
3. 鶴咀部份建築是不可入內，例如鶴咀電台，研究所和員工宿舍等。
4. 愛護環境，不作破壞，顧己及人。

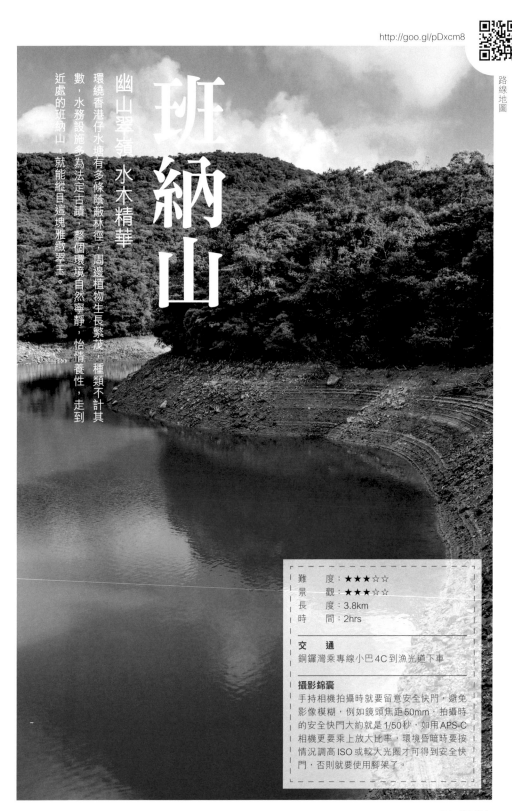

班納山

幽山翠嶺 水木精華

近處的班納山，就能縱目這塊雅緻翠玉。

數，水務設施多為法定古蹟，整個環境自然寧靜，怡情養性，走到

環繞香港仔水塘有多條蔭蔽林徑，周邊植物生長繁茂，種類不計其

難 度：★★★☆☆
景 觀：★★★☆☆
長 度：3.8km
時 間：2hrs

交 通

銅鑼灣乘專線小巴4C到漁光道下車

攝影錦囊

手持相機拍攝時就要留意安全快門，避免影像模糊，例如鏡頭焦距50mm，拍攝時的安全快門大約就是1/50秒，如用APS-C相機更要乘上放大比率，環境昏暗時要按情況調高ISO或較大光圈才可得到安全快門，否則就要使用腳架了。

青山環抱綠水
▲ F8，1/500S，ISO125

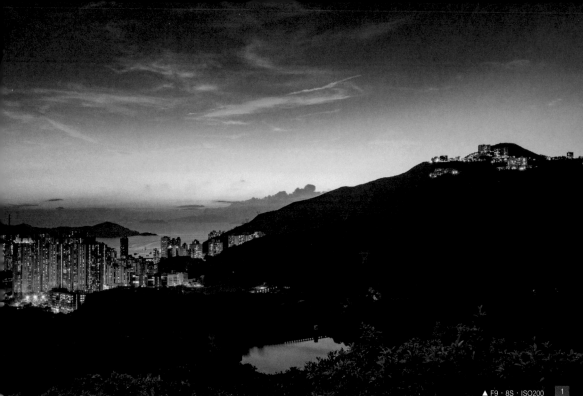

▲ F9．8S．ISO200　1

2

3

1. 香港仔黃昏
2. 半山區豪宅
3. 大石砌成主壩

最美水塘 湖光儷影

漁光村旁的香港仔水塘道是主要入口，亦是晨客的必經之路，門前是遊客中心和傷健樂園，也有樹林研習徑和野餐枱椅，放步走到18米高的下水塘堤壩，包括路邊和壩下的石屋，全是古蹟，偶然看到有人寫意垂釣，亦有情人浪漫散步，湖塘群峰環抱，倒影著青山翠嶺，前行幾步進入自然教育徑，全是長高了的大樹，直走到大石坳口，就是上山之途。

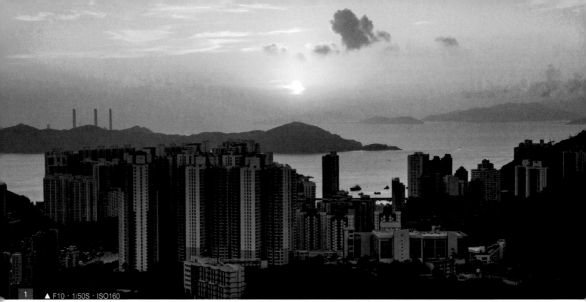

F10・1/50S・ISO160

1. 南丫島上的夕陽
2. 野餐休憩處
3. 寫意地釣魚

南部漁村　滄海桑田

背著身後城景上山，走過的路都是亂草叢生，論
郊遊並不是好路線，唯有盡快到達山上，遠看山
頂亦是枝繁葉茂，細看之下卻有大石橫置，正好
作為觀望台拍攝，此山雖然不高，但孤獨成峰，
近處沒有大山阻擋，好讓人環顧四方八面，香
港仔上下水塘就在腳下，形態幽幽折折，露出泥
黃色的重重山咀，配搭著生機勃勃的林野，就像
一幅山水圖畫，遠方有名宅群踞的馬己仙峽和金
馬倫山，西南面卻可博覽石排灣和玉桂山，看著
秋冬日落於東博寮海域，令人聯想昔日的廣東歌
《漁舟唱晚》的情懷。

小知識

《漁舟唱晚》

《漁舟唱晚》是關正傑的一首廣東
歌，由盧國沾填詞，描寫漁村日落
歸航的情景，寄予思鄉念舊之情，
部份歌詞如下：紅日照海上，清風
晚轉涼……海鷗拍翼遠揚……無奈
我不知为向……美景不可永日享，
船劃破海浪，終於也歸航，無論我
多依戀你，苦於瞭解情況 歸家怨
路長。

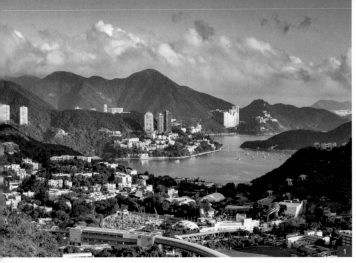

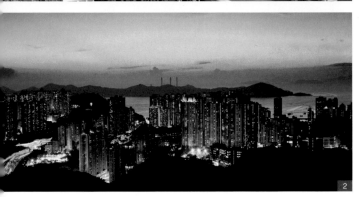

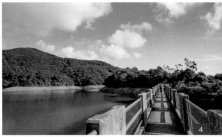

1. 南區住宅區
2. 鴨脷洲和黃竹坑
3. 水塘孕育生態
4. 香港仔自然教育徑
5. 入口牌坊

環走上水塘

東脊小路可接回上水塘道路，附近有多道林徑：金夫人馳馬徑、港島徑、健身徑和研習徑，整個區域都是樹林滿目，碧水澄明，郊遊設施完備，交通方便易達，難怪成為學校旅行的熱門地，回程時只要走回香港仔水塘道便可。

小知識

香港仔下水塘

香港仔下水塘前身是建於一百二十多年前的大成紙廠水塘，曾與香港政府協定，協助供應鴨脷洲居民食水。後來因為水源需求更大，政府決定購入這個私人水庫，當時只花了 46 萬元，2016 的香港，這個數目可能連車位都買不到。

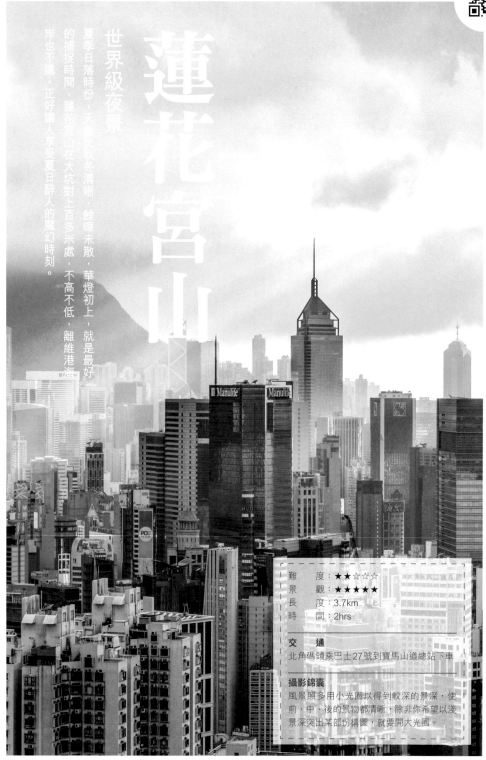

蓮花宮山

世界級夜景

夏季日落時份，天色比秋冬清晰，餘暉未散，華燈初上，就是最好的捕捉時間，蓮花宮山在大坑對上百多米處，不高不低，離維港海岸也不遠，正好讓人享受夏日醉人的魔幻時刻。

難	度：★★☆☆☆
景 觀	：★★★★★
長 度	：3.7km
時 間	：2hrs

交 通

北角碼頭乘巴士27號到寶馬山道總站下車

攝影錦囊

風景照多用小光圈以得到較深的景深，使前、中、後的景物都清晰，除非你希望以淺景深突出某部份構圖，就要開大光圈。

大樓上的斜陽

▲ F13．1/80S．ISO100

F9．1/125S．ISO100　1

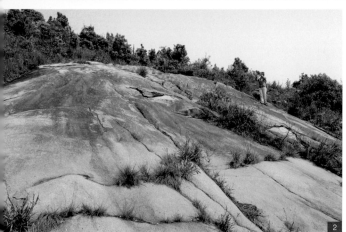

2

3

舊事舊物 埋沒叢林

現在銅鑼灣的大坑蓮花街，有座外型獨特的蓮花宮，尖頂的前殿呈八角形，50年代後山建滿簡陋的木屋蓮花宮村，而這個山頭順理成章地稱為蓮花宮山，往日像梯田的寮屋區，如今已被豐茂樹木佔據，有行山隊為找尋古物舊事，特意穿插叢林石堆，再往上接回金督馳馬徑，實在一點也不容易。

金督馳馬徑

小知識

金督是指港督金文泰，馳馬徑是一條長9公里的郊遊徑，由大潭水塘道，經過渣甸山、畢拉山和寶馬山，東面則可達鰂魚涌柏架山道。

1. 城市與郊野近在咫尺
2. 大波板是天然平台
3. 金督馳馬徑

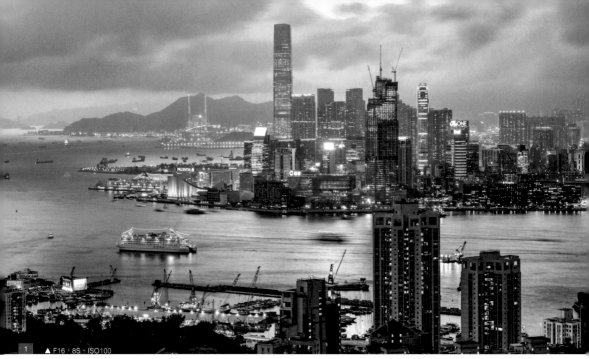

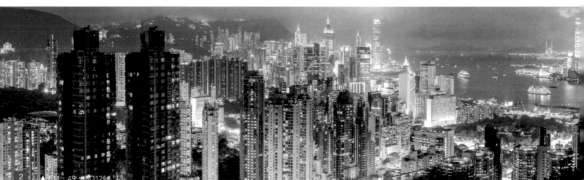

1. 尖沙咀海旁
2. 華燈初上的維港兩岸

錯路縱橫 地名難分

比較容易走的路徑是從寶馬山道盡頭起步，繞過聖女貞德學校接回金督馳馬徑，再往西南而行就正確，來到分支路口，有幾個方向可走，往上行是路徑難走的小路，會引導你到達山頂天線陣，中途亦有幾個路口，極容易迷路，如往北走向山上石堆，就會發現山頂有幾塊巨石和標高柱，狹隘的平台只能容納幾個人，但那是一個極為廣闊的賞景點，名為紅香爐峰，約有230米高，很多人誤稱為寶馬山，其實真正寶馬山靠近培僑中學，只有200米高。

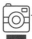

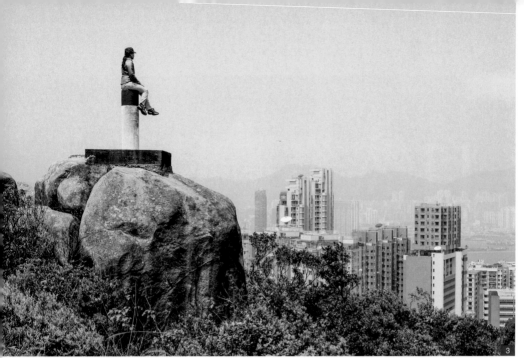

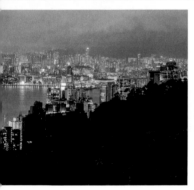

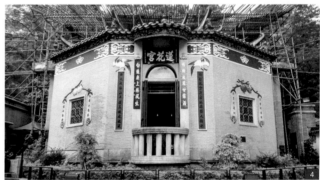

3. 紅香爐峰大石
4. 蓮花宮真身

季節限定　醉人夜景

離開紅香爐峰回到大路口，續走平坦寬大的馳馬徑，沿途鳥語花香，也有不少蝴蝶飛舞，初夏季節粉紅山稔盛放，早已是晨運客的私家幽徑。再往前行接近勵德邨，右面有一隱約入口，可通往一處天然大石平台，就是極佳觀賞日落夜景的位置。面前是大坑和渣甸山密佈樓房，圓柱形的勵潔樓和德全樓就在腳下，灣仔和中環的商廈密不透風，隔著美麗維港是尖沙咀沿岸建築，整個場景令人震撼不已，平日工作穿梭於城市街道，很少從這個角度觀看這個圍城，人好像破繭而出，逃離喧囂凡塵。留意每年只有4至8月可看到夕陽降在汲水門方向，其他日子都會被阻擋。香港擁有精彩夜景，而蓮花宮山就是太平山以外，欣賞光影城市的不二之選。

沿金督馳馬徑途經畢拿山石礦場，接回畢拉山道可乘小巴離開。

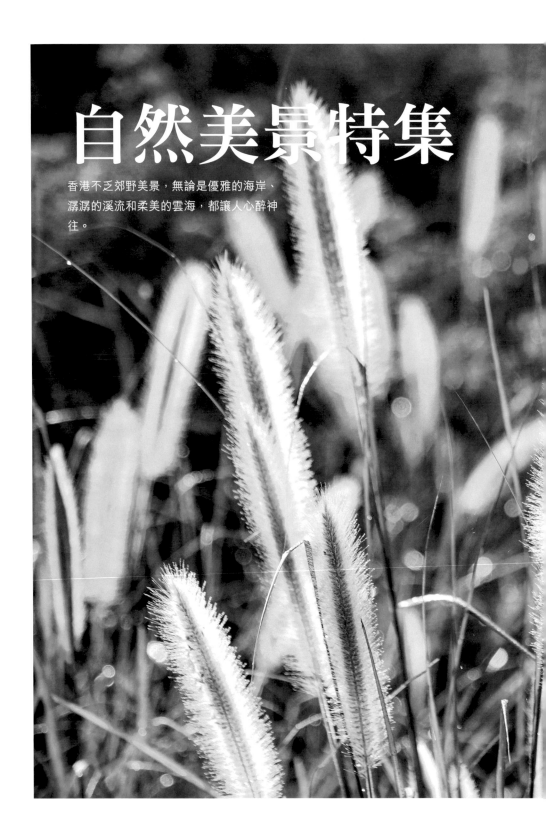

自然美景特集

香港不乏郊野美景，無論是優雅的海岸、
潺潺的溪流和柔美的雲海，都讓人心醉神
往。

10個看日出的美麗海灣

一望無際的大海視野廣闊，海岸線曲折蜿蜒，波濤擊打顯出氣勢，平靜水面又可反映晨曦雲彩，所以一些海灣一直以來都是拍日出的理想位置。以下為大家介紹十個地方，大多是交通方便和容易到達的，希望你也能享受箇中樂趣。

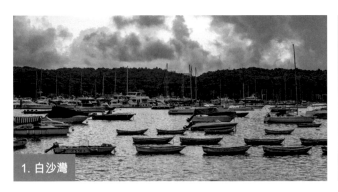

1. 白沙灣

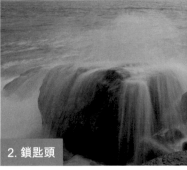

2. 鎖匙頭

1. 千帆並舉白沙灣

西貢公路旁的白沙灘碼頭位置優越，面對無風無浪的天然避風港，蔚藍色海面停泊著白皙遊艇，每每揚帆出海，乘風破浪，洋溢地中海風情。遠山不高，無礙日出金光照耀海上，就是最動人的拍攝時光。

2. 隱密秘位鎖匙頭

沿清水二灣海邊向右走，經過晨運泳客搭建的帳蓬，再繞過一小段山路就可來到秘點鎖匙頭，這裡是風浪很大的岩岸，橫置著一堆亂石，每每激起重重浪花，天氣晴朗時，甚至可看到太陽從水平線升起，是個十分獨特的地方。

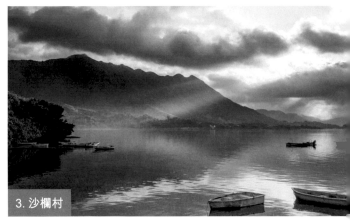

3. 沙欄村

3. 漁村風貌沙欄村

沙欄小築的沙灘就近路邊，一下車就可拍攝，太陽會從遠山冉冉升起，配合海邊小船和碼頭，甚有寧靜的漁村風貌，晨曦時份或會看到漁民坐著木船出海，在水面畫上重重光影。

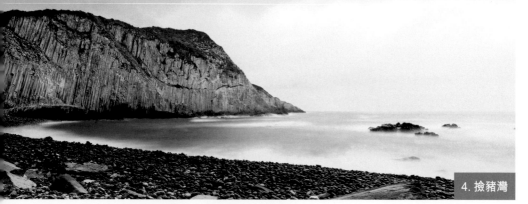
4. 撿豬灣

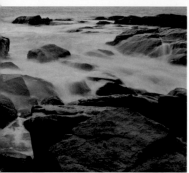
5. 龍蝦灣

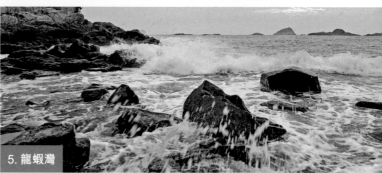

4.六角石陣撿豬灣

萬宜水庫東壩四周都滿佈六角石柱，壩下有一捷徑可通往景點處處的撿豬灣，這裡可聽到海浪沖擊石卵的咚咚響聲，身處當中的滾石灘，人被世界級玄武岩重重包圍，石柱都被冠以不同的名字，增加了不少趣味，如斷柱岩、望洋台、斧劈崖等。

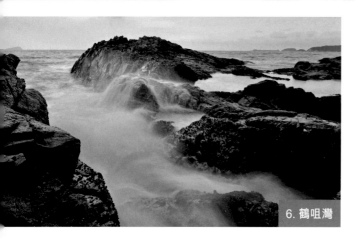
6. 鶴咀灣

5.巨岩海岸龍蝦灣

龍蝦灣路盡處是個騎術中心，沿郊遊徑方向繞過它便聽到沙沙海浪聲，走到海邊看見佈滿石頭的沙灘，海浪毫不留情長年拍打，以致岸邊全是侵蝕嚴重的巨石，坐下遙看無邊無際的大海，使人精神爽利。

6.世外美景鶴咀灣

這裡一直被誤以為是不可進入的禁區，因而錯過了一個極為漂亮的地方，除了百年燈塔外，研究所海邊還有個唯妙唯肖的海蝕洞，人稱為蟹洞，加上沿岸曲折多變，都是拍攝的好題材。 留意鶴咀部份設施是私人地方，例如電訊盈科發射站，生物研究所和宿舍，敬請不要進入和騷擾，而近岸處是海岸保護區，更謝絕一切水上活動和採集生物。

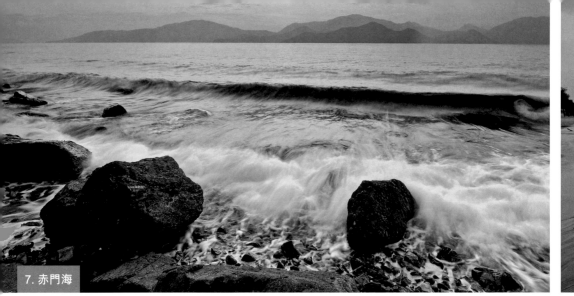

7. 赤門海

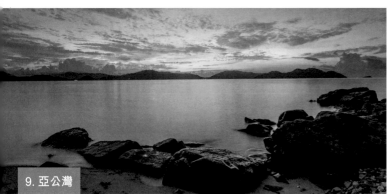

9. 亞公灣

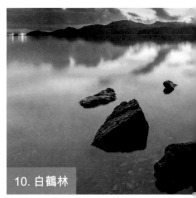

10. 白鶴林

7. 長途偏遠赤門海

船灣淡水湖東壩對出的峽長水域，稱為赤門海峽，聽說是十分遠古的地貌，這裡的海岸充滿硃紅色的石頭，而且侵蝕得嶙峋古怪，在風高浪急下更見氣勢，不枉路程遙遠都是值得。如遇上雨水充足的日子，有機會看到水塘排洪，也是個不可多得的拍攝題材。

8. 繁星閃耀石澳灘

石澳位於港島南區，算是光害較少的地方，所以日出前早點到達，仍然可以看到閃閃星空，泳灘右邊有石堆，每當海浪翻騰都捲起無數雪白浪花，你也可以到石澳山仔路的藍橋和石山欣賞海浪和日出。

9. 秘密花園亞公灣

清水灣道轉入銀線灣方向，走到銀臺路的盡頭是碧濤花園，看似沒有去路卻有右邊梯級直達阿公灣，這裡可說是個秘密私人海灘，野草叢生，沒有設施，但保留了自然面貌，特別在夏季，灘上有很多鋪著青苔的綠色石頭，岸邊也長有大片黃色蟛蜞菊和紫花五爪金龍。

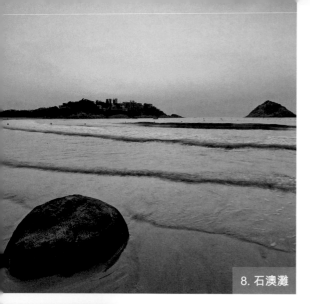

8. 石澳灘

10. 寧靜內海白鶴林

鹿頸路依傍海邊而建，沿路可以看到平靜的沙頭角內海，過了廟宇不久，就會來到小灣白鶴林，這裡是個淺淺的泥灘，風浪十分平靜，疏落的紅樹林在水中生長，岸邊有些石頭可以立足，使人安然欣賞著這個猶如鏡子的海灣。

安全及注意事項

1）出發前先了解目的地情況，計劃好行程及時間。

2）安全第一，不應為拍一張相片而存博彩心態。

3）穿著適合的裝束，例如防滑鞋。

4）結伴同行，互相照應。

5）留意潮汐漲退和天氣變化。

6）岸邊濕滑，容易滑倒，也不要走得太前，被湧浪捲走。

7）一些地點接近民居，務必降低聲浪，也不要胡亂泊車，阻塞村路。

8）摸黑前往看日出的話，乘的士或駕車比走路更為安全。

10 個看雲海的山峰

香港的山頭不高，天氣又難捉摸，要看到雲海實在困難，幸好天文台成立了社區觀測計劃，又設立戶外攝影天氣資訊網頁，幫助我們較容易掌握雲海形成，可參考不同因素如季節、時間、濕度、風速、雲層高度和溫暖氣流等，其中一項高空資料，拍雲海的朋友必須參考。

高空圖如何看

舉例你身處大帽山，500 米以下的紅藍線重疊，代表相對濕度極高，即是雲霧積聚，而你頭上的紅藍線分得較開，即表示沒太多雲，而且下方空氣較為穩定，你便有機會遇上雲海了。

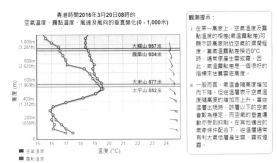

天文台高空資料

有一點必需留意，高空資料是來自一套無線電氣球裝置，叫作自動高空探測系統，每天約在 08:00 和 20:00 在京士柏放出，透過無線電接收氣象數據。由於一早一晚的資料並不覆蓋 24 小時，所以天氣在這段時間出現變化的話，都會可能令你空手而回，所以除了依賴數據，還要身體力行，再加點運氣，就有機會碰上香港雲海。

天文台社區觀測計劃：fb.com/icwos

天文台戶外攝影天氣資訊：www.hko.gov.hk/out_photo/outdoor_photo_uc.htm

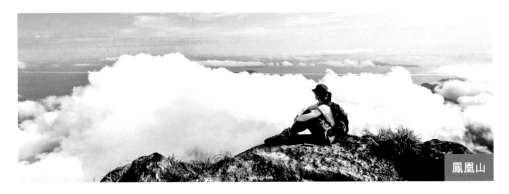

鳳凰山

鳳凰山

鳳凰山不比大帽山高，但論崎嶇則是數一數二，特別是狗牙嶺一帶，山路起伏，雲海飄渺，華美景色精彩絕倫。

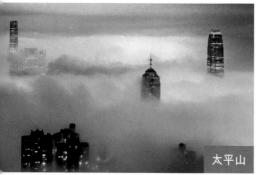

太平山

山頂廣場的爐峰自然步道，是一道青蔥小徑，沿路都是生長蓬勃的樹木，只要走15分鐘就能到達開揚位置，山下盡是維港兩岸的商業大廈，有時平流霧從海上湧來，流轉在大樓之間，畫面奇妙至極。

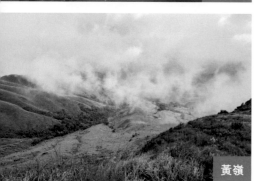

黃嶺

黃嶺是新界東北最高的一座山，而且路途頗遠，大多數人都是從大尾督或鶴藪起步，沿路風景甚佳，下望是船灣海和吐露港沿岸風光。

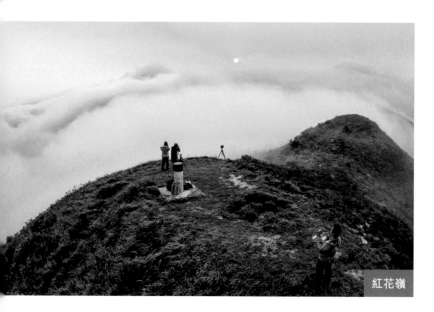

紅花嶺

接近邊界的紅花嶺是拍日出和日落的熱點，可以遠望深圳和沙頭角美景，如遇雲海的話會特別壯觀，大量霧氣從沙頭角海湧入，蓋滿附近山頭。

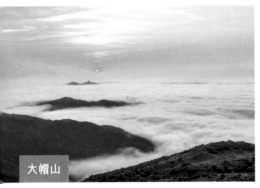
大帽山

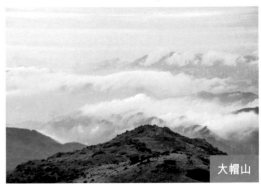
大帽山

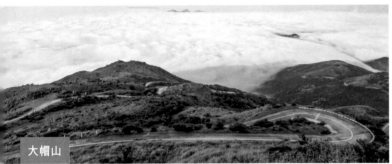
大帽山

大帽山

全港最高的山，幾乎可以飽覽新界各個山頭，可想像如有雲海的話何其震撼，而且路況極好，一般人在半山下車走到山頂，只花45分鐘。

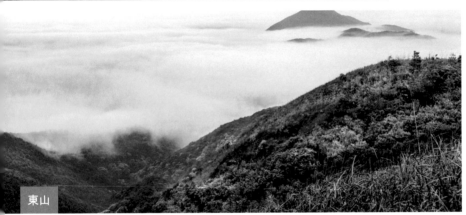
東山

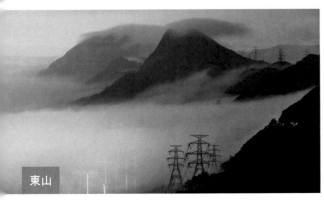
東山

東山

一個相當方便的地點，基本上一下就能到位，一面向西，另一面向東，看日出和夜景也是一流的。

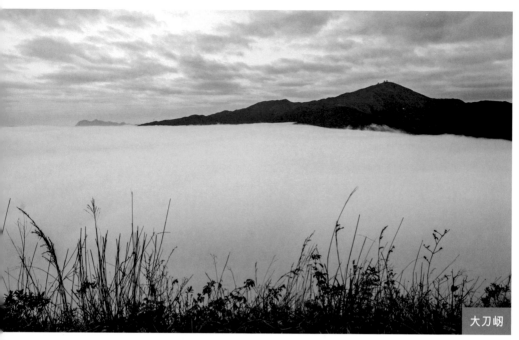

大刀屻

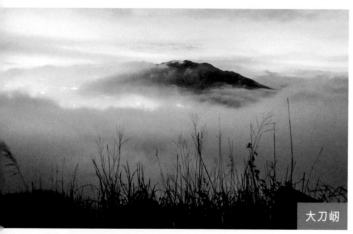

大刀屻

大刀屻

這段路高低起伏,天氣熱時異常辛苦,由嘉道理農場起步至少花90分鐘,但大部份山脊景色開闊,可以欣賞八鄉和林村的鄉郊景致。

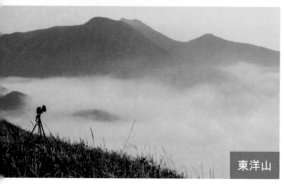

東洋山

東洋山

飛鵝山道另一邊的山頭,如果去厭了飛鵝山觀景台,可以試試這裡,基維爾營地前有路上山20分鐘就達山頂,遠望是西貢海,亦是看日出的好位置。

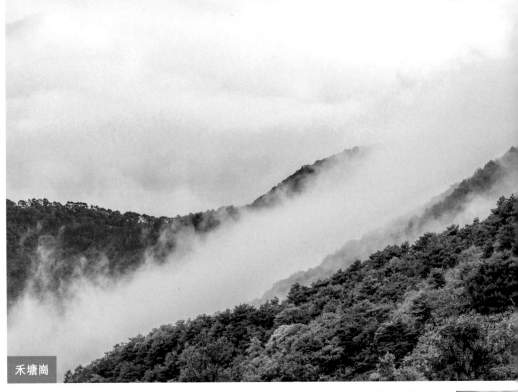

禾塘崗

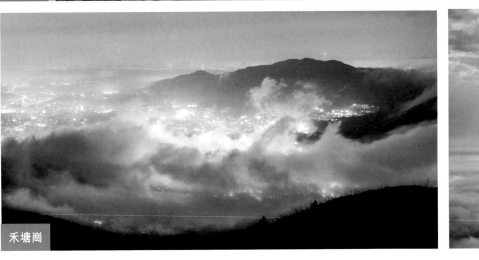

禾塘崗

禾塘崗

大帽山西面山腰就是禾塘崗，也是香港日落聖地，泊好車後1分鐘就可找到大草坡，面向八鄉和石崗平原，暴雨過後很容易出現澎湃的雲瀑。

大東山

大東山有三景，一是夏季日落，二是秋天芒草，而第三就是最令人讚許的春季雲海絕景，尤其在半夜或早晨時，雲海較易出現。

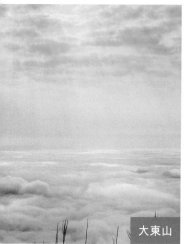

大東山

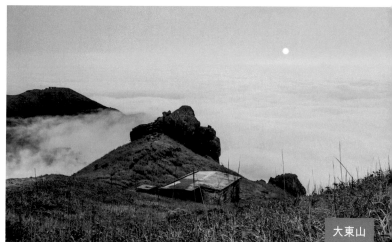

大東山

6 條美麗的瀑布

攝影錦囊：拍攝如絲般的流水，快門速度要調慢，一般需要半秒至三秒，但日光之下慢快門不可能太慢，所以需要使用CPL偏光鏡或ND減光鏡，亦要使用腳架和快門線，偏光鏡還有一個好處，就是可以減除葉面和水面反光。另外要留意瀑布中心容易過曝，建議拍得暗一些，然後用軟件加光暗部。

1. 黃龍瀑

電子地圖：http://goo.gl/ShdVGa

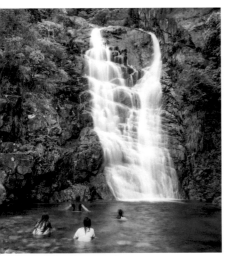 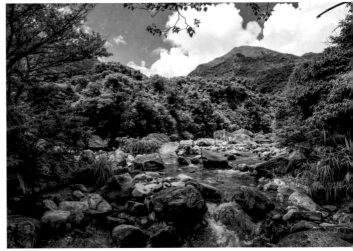

大東山幾近900米，山高地廣孕育出多條著名澗道，其中極為險要的幾條合稱東涌五龍，而黃龍石澗就是當中的代表者，沿寬廣的黃龍坑郊遊徑就可到石澗入口，初段平坦易走，峰迴百轉叢林之間，花近大半小時來到露天位置，看見觸目地標黃龍瀑，雖不算高但十分闊大，水流一層一層地傾流至深潭中，池水碧綠清涼，四面高山環抱，不見出路，人好像置身隱世幽谷。如裝備不足、缺乏經驗、負荷沉重、絕不建議再往上走，應沿路折返。

2. 小夏威夷瀑

電子地圖：http://goo.gl/3hVrLZ

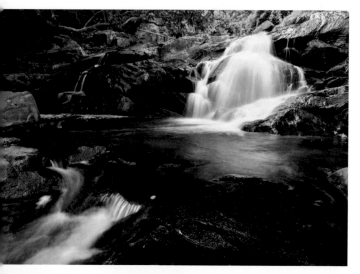

寶林附近的將軍澳上村在鷓鴣山南面，有古道可通往清水灣道，名為小夏威夷徑，旁邊就是將軍澳石澗，澗道寬闊有幾道飛流，河水流過青苔滿佈的石頭，濺起無數水花，早上陽光透射到樹蔭下，更見溪流的秀雅，雖然現在水質不是太好，但從前附近卻是個風景優美的小夏威夷游泳場。

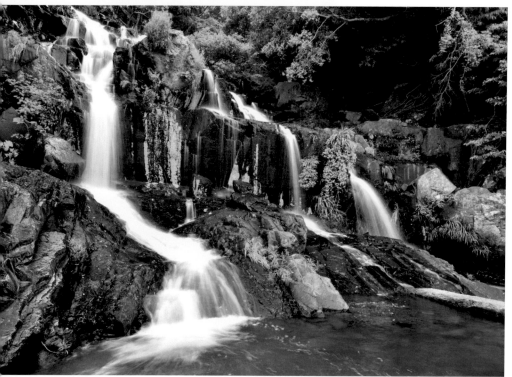

3. 瀑布灣

電子地圖：http://goo.gl/0l0G8I

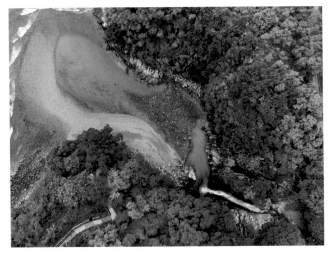

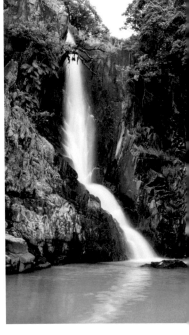

華富邨依山傍海，周遭盡是大廈建築，沒想到這樣的密集房屋也隱藏著一道懸空高瀑，水流直衝海岸，換句話即是十分貼近海平面的溪流，由山頂蘊藏水量奔流至此，水大急促不難理解，由瀑布灣公園往海邊走就能輕鬆找到。旁邊還有一間殘破石屋，水退時更露出一面鏡潭，不難想像在這裡拍日落會有多精彩。

4. 梧桐瀑

電子地圖：http://goo.gl/t7esNJ

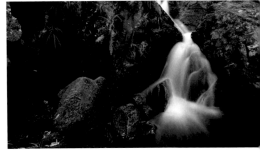

香港十大美景之一的梧桐寨瀑布，分為四道主要的高瀑，由下而上分別是：散髮瀑、長瀑、馬尾瀑和井底瀑，源於高聳的大帽山北坡，水量驚人可想而知，從林錦公路經萬德寺，沿清晰的指示牌便可到達，唯路程頗遠，請作充足準備。

5. 龍珠瀑

電子地圖：http://goo.gl/1iqbVi

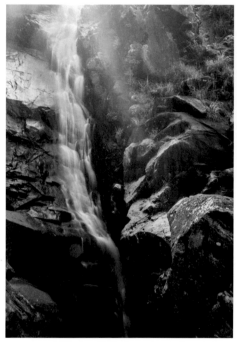

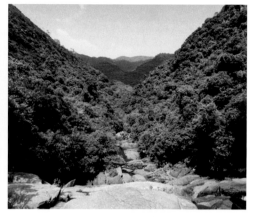

新娘潭路旁邊有一石澗，名為橫涌石澗，澗道平緩開揚，難度不算太高，這條不高不長的橫涌石澗卻潛藏不少景點，故被列為九大石澗之一。中途除了一些小瀑外，最為注目的就是高聳的龍珠瀑，水流急湍飛瀉，激起無數水珠，有如天然花灑，置身其中，格外清涼。

6. 白水碗

電子地圖：http://goo.gl/FFNvBZ

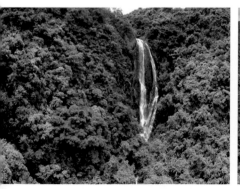

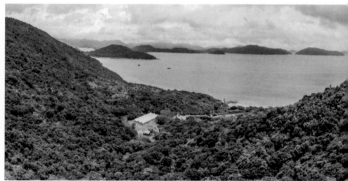

水流源自300米的大埔山，亦即鷓鴣山，流經臨海的大埔仔村，在科大門前左轉就能輕易找到入口，沿曲折石級下走途中，可從樹林看到瀑高近40米，而且是座筆直懸崖，水源充沛急湍，直飛崖下溪流，激起千般雪白水花，潤澤了兩旁翠綠林野，雖然水質受到污染，仍然無損它的磅礴氣勢。

後記

時間過得飛快，日升月落又一年，又到新書死線。

接著上月的大型展覽，這段日子，我們除了上班，大部份時間都在整理稿件，每天頂著眼瞓，廢寢忘餐，一點一滴地完成數萬字和數百張照片，再度為了我們共同的一個理念，將幾年來日夜無間的遊歷，透過相片與你們一同分享，提供更多郊遊拍攝好地方，不要迫在三幾個山頭，多些認識及享受郊野。

「流浪教室」已開辦了近六十班，皆獲好評，一直保持高質素教學，並到較冷門的地方拍攝，能夠和更多人享受山野拍攝的樂趣實屬美事。感謝流浪教室同學會，你們的參與及支持，優良的拍攝態度與禮儀，同學間的互相幫助，是攝影者中的少數；感謝以往身體力行，犧牲自己時間，協助流浪攝大小活動的同學們，謝謝你！

在眾多訴求下，「流浪教室」去年開展了海外攝影團，已完成了日本及台灣之旅，帶著我們的理念，以優質膳食住宿和優惠團費，與同學們一起飛出香港，幸運地兩次都遇上好天氣，拍下很多出色作品，確令大家樂而忘返，帶著歡笑聲返回香港。今年將會出發韓國及新西蘭兩地，希望再帶同學影個痛快，明年接續。

多謝幾位嘉賓答允寫序，鄧達智先生、區家麟先生；感謝我的攝影老師們，鄒耀祖老師、陳栢健老師、吳其鴻大哥，一直對我們很多鼓勵和指導；母會影聯攝影學會，家人親友，好友影友們，流浪攝專頁的粉絲朋友們，你的支持鼓勵關心，我們都記在心裡。

感謝萬里機構誠意邀請，還為我們特別印製大型限量版相冊和月曆，我們的編輯Alvin，你依然是世界上忍耐力最強的編輯，容忍我們越過多次死線，死線完了又再有死線。

流浪攝走到今天，絕不容易，四年時間，不會沒有爭執，不會沒有衝突，我想特別的是，我們小事常爭拗，大事卻團結，如林超英先生所説：「恐怕沒有一個群體，相片中沒有註明拍攝者名字，只知道攝者是流浪攝……」大概我們為的是一個共同信念、一份堅持。

露伊＠流浪攝。
2016.06.30 清晨